音效师

Audition 实战版

深入学习 音频剪辑与配乐

钱冲冲 编著

U0425311

清华大学出版社
北京

内 容 简 介

本书通过 20 个经典案例，详细介绍了 Audition 的音频剪辑与配乐功能，随书赠送了 90 多款案例素材与效果、140 多分钟同步教学视频，帮助读者逐步精通 Audition 软件，从新手小白成为音频高手！

20 个音频剪辑案例，其类型包括手机铃声、个人歌曲、古诗朗读、读书分享、儿童故事、人物解读、情感频道和人生成长等，涵盖大部分流行音频类型。90 多个核心功能，知识点包括 Audition 软件的录音技巧、剪辑技巧、消音技巧、变调技巧、混音技巧和降噪技巧等，全面细致。

本书既适合想学习 Audition 软件的初学者，也适合想深入学习和制作流行音频的读者，同样适合想要学习为短视频制作配音音频的主播以及想要在喜马拉雅等电台发布个人音频的主播，同时还可以作为相关院校的教材。

本书封面贴有清华大学出版社防伪标签，无标签者不得销售。
版权所有，侵权必究。举报：010-62782989，beiqinquan@tup.tsinghua.edu.cn。

图书在版编目 (CIP) 数据

音效师：深入学习音频剪辑与配乐：Audition 实战版 / 钱冲冲编著 . —北京：清华大学出版社，2024.5(2025.2 重印)
　ISBN 978-7-302-66158-0

Ⅰ . ①音… Ⅱ . ①钱… Ⅲ . ①音乐软件 Ⅳ . ① J618.9

中国国家版本馆 CIP 数据核字 (2024) 第 086281 号

责任编辑：	韩宜波
封面设计：	徐　超
版式设计：	方加青
责任校对：	翟维维
责任印制：	杨　艳

出版发行：清华大学出版社
　　　　网　　　址：https://www.tup.com.cn, https://www.wqxuetang.com
　　　　地　　　址：北京清华大学学研大厦 A 座　　邮　　编：100084
　　　　社 总 机：010-83470000　　邮　　购：010-62786544
　　　　投稿与读者服务：010-62776969，c-service@tup.tsinghua.edu.cn
　　　　质 量 反 馈：010-62772015，zhiliang@tup.tsinghua.edu.cn
印 装 者：三河市君旺印务有限公司
经　　销：全国新华书店
开　　本：185mm×260mm　　　印　　张：14.5　　　字　　数：371 千字
版　　次：2024 年 6 月第 1 版　　　印　　次：2025 年 2 月第 2 次印刷
定　　价：88.00 元

产品编号：104129-01

前言
FOREWORD

策划起因

随着时代的发展和当代人娱乐的多样化，音频行业逐渐崛起，并且展现出不容小觑的巨大潜力。当下，互联网媒介为声音带来了新的生机与活力，音频内容消费已经成为诸多人日常生活的重要组成部分，声音经济也应运而生。

声音经济是指通过声音媒体传播信息和进行商业活动的经济形态。电台作为一种传统的声音媒体，通过广播电波将音频内容传递给大众。依托于声音经济而诞生的平台喜马拉雅是一家知名的在线音频平台，提供广泛的音频内容，包括音乐、有声读物、电台节目等。

在当今数字化时代，声音经济蓬勃发展，电台和音频平台成为人们获取信息、娱乐和学习的重要渠道。通过电台和音频平台，人们可以随时随地收听各种节目，获得丰富的音频体验。

同时，音频内容的制作和传播也成为一种商业模式，许多创作者和机构通过在电台和音频平台上发布内容来实现商业价值。声音经济的兴起为音频行业带来了新的机遇和挑战，也为人们带来了更加多样化的声音体验。

基于此，本书通过20个实用案例，帮助读者掌握音频核心技巧，抓住声音经济所带来的机遇。音频制作需要付出耐心、创造心和奋斗心，才能在激烈的竞争中脱颖而出。

系列图书

为帮助读者全方位成长，笔者团队特别策划了"深入学习"系列图书，从短视频的运镜、剪辑、特效、调色，到视音频的编辑、平面广告设计、AI智能绘画，应有尽有。该系列图书如下：
- 《运镜师：深入学习脚本设计与分镜拍摄（短视频实战版）》
- 《剪辑师：深入学习视频剪辑与爆款制作（剪映实战版）》
- 《音效师：深入学习音频剪辑与配乐（Audition实战版）》
- 《特效师：深入学习影视剪辑与特效制作（Premiere实战版）》
- 《调色师：深入学习视频和电影调色（达芬奇实战版）》
- 《视频师：深入学习视音频编辑（EDIUS实战版）》

- 《设计师：深入学习图像处理与平面制作（Photoshop实战版）》
- 《绘画师：深入学习AIGC智能作画（Midjourney实战版）》

该系列图书最大的亮点，就是通过案例学习技巧，让读者在实战中精通Audition软件。目前市场上的同类书，大多侧重于软件知识点的介绍与操作，比较零碎，学完了不一定能制作出中、大型的效果，而本书恰恰是以中、大型案例为主，采用效果展示、驱动式写法，由浅入深，循序渐进，层层剖析。

本书思路

本书为上述系列图书中的《音效师：深入学习音频剪辑与配乐（Audition实战版）》，具体的写作思路与特色如下。

❶ 20个主题，案例实战：主题涵盖手机铃声、个人歌曲、古诗朗读、读书分享、儿童故事、人物解读、情感频道、人生成长、历史人文、科普知识、教学配音、搞笑段子、新闻资讯、悬疑故事会、有声书、广播剧、AI配音、短视频配音、画本故事和微电影配音。

❷ 90多个功能，核心讲解：通过案例，从零开始，循序渐进地讲解了Audition软件的音频导入与导出、工具栏与菜单栏的使用、音频的录制技巧、降噪与消音处理、添加音效与混音玩法等核心功能，帮助读者逐步精通Audition软件。

❸ 90多个案例素材与效果提供：为方便读者学习，不仅提供书中案例的素材文件，而且也一并提供了效果文件。

❹ 140多分钟的同步教学视频赠送：为了高效、轻松地学习，书中案例全部录制了同步高清教学视频，用手机扫描章节中的二维码直接观看。

本书提供案例的素材文件、效果文件及视频文件，扫一扫右侧的二维码，推送到自己的邮箱后下载获取。

温馨提示

在编写本书时，是基于各大平台和软件所截取的实际操作图片，但图书从编辑到出版需要一定的时间，在这段时间里，平台和软件的界面与功能会有所调整或变化，如有的内容删除了，有的内容增加了，这是软件开发商进行的更新，请在阅读时，根据书中的思路，举一反三，进行学习即可，不必拘泥于细微的变化。

本书使用的软件版本：本书采用Adobe Audition 2023软件编写，剪映电脑版为4.3.1版。

需要特别注意的是，如果直接在菜单栏中选择"文件"|"保存"命令进行文件保存，保存的文件将会直接覆盖源文件，极有可能导致源文件（即音频素材）的丢失。因此，本书大都使用"另存为"命令进行保存，从而不损失源文件。另外，本书操作中的参数是根据音频进行设置的，仅供参考，读者在学习与实操时，要根据自己的音源来进行设置。

本书由淄博职业学院的钱冲冲老师编著。在此感谢杨菲、黄建波、徐必文等人在本书编写时提供的素材帮助。

由于作者知识水平有限，书中难免有疏漏之处，恳请广大读者批评、指正。

<div style="text-align:right">编 者</div>

目录 CONTENTS

第1章 手机铃声：制作《路灯下的小姑娘》/ 1

1.1 《路灯下的小姑娘》效果展示……2
- 1.1.1 效果欣赏 …………………… 2
- 1.1.2 学习目标 …………………… 2
- 1.1.3 制作思路 …………………… 2
- 1.1.4 知识讲解 …………………… 3
- 1.1.5 要点讲堂 …………………… 3

1.2 《路灯下的小姑娘》制作流程……3
- 1.2.1 新建单轨音频文件 …………… 3
- 1.2.2 导入音频文件 ………………… 4
- 1.2.3 选择喜欢的音乐部分 ………… 5
- 1.2.4 另存为音频文件 ……………… 6
- 1.2.5 关闭音频文件 ………………… 7

第2章 个人歌曲：制作《盛夏》/ 8

2.1 《盛夏》效果展示 ……………… 9
- 2.1.1 效果欣赏 …………………… 9
- 2.1.2 学习目标 …………………… 9
- 2.1.3 制作思路 …………………… 9
- 2.1.4 知识讲解 …………………… 10
- 2.1.5 要点讲堂 …………………… 10

2.2 《盛夏》制作流程……………… 10
- 2.2.1 新建空白音频文件 …………… 10
- 2.2.2 录制个人歌曲 ………………… 11
- 2.2.3 去除歌曲中的噪声 …………… 12
- 2.2.4 调整歌曲声音大小 …………… 14
- 2.2.5 保存歌曲为MP3格式文件 …… 15

第3章 古诗朗读：制作《月下独酌》/ 17

3.1 《月下独酌》效果展示 ………… 18
- 3.1.1 效果欣赏 …………………… 18
- 3.1.2 学习目标 …………………… 18
- 3.1.3 制作思路 …………………… 18
- 3.1.4 知识讲解 …………………… 19
- 3.1.5 要点讲堂 …………………… 19

3.2 《月下独酌》制作流程 ………… 19
- 3.2.1 录制古诗朗读音频 …………… 19
- 3.2.2 创建混音多轨会话 …………… 21
- 3.2.3 导入两个音频文件 …………… 23
- 3.2.4 删除多余的音乐片段 ………… 24
- 3.2.5 调整音波振幅大小 …………… 25
- 3.2.6 保存多轨混音文件 …………… 27

第4章 读书分享：制作《藤野先生》/ 28

4.1 《藤野先生》效果展示 ……………… 29
- 4.1.1 效果欣赏 ……………………… 29
- 4.1.2 学习目标 ……………………… 29
- 4.1.3 制作思路 ……………………… 29
- 4.1.4 知识讲解 ……………………… 30
- 4.1.5 要点讲堂 ……………………… 30

4.2 《藤野先生》制作流程 ……………… 30
- 4.2.1 打开音频文件 ………………… 30
- 4.2.2 添加提示标记 ………………… 31
- 4.2.3 消除口水声 …………………… 33
- 4.2.4 删除不需要的音频片段 ……… 35
- 4.2.5 删除不需要的标记 …………… 35

第5章 儿童故事：制作《小雪人多多》/ 37

5.1 《小雪人多多》效果展示 …………… 38
- 5.1.1 效果欣赏 ……………………… 38
- 5.1.2 学习目标 ……………………… 38
- 5.1.3 制作思路 ……………………… 38
- 5.1.4 知识讲解 ……………………… 39
- 5.1.5 要点讲堂 ……………………… 39

5.2 《小雪人多多》制作流程 …………… 39
- 5.2.1 放大音乐时间 ………………… 39
- 5.2.2 将杂音静音处理 ……………… 41
- 5.2.3 缩小音乐时间 ………………… 42
- 5.2.4 设置音频减速效果 …………… 42

第6章 人物解读：制作《孙悟空》/ 44

6.1 《孙悟空》效果展示 ………………… 45
- 6.1.1 效果欣赏 ……………………… 45
- 6.1.2 学习目标 ……………………… 45
- 6.1.3 制作思路 ……………………… 45
- 6.1.4 知识讲解 ……………………… 46
- 6.1.5 要点讲堂 ……………………… 46

6.2 《孙悟空》制作流程 ………………… 46
- 6.2.1 增强麦克风属性 ……………… 46
- 6.2.2 进行穿插录音 ………………… 47
- 6.2.3 降低嘶嘶声 …………………… 49
- 6.2.4 添加背景音乐 ………………… 51
- 6.2.5 切割音频素材 ………………… 52

第7章 情感频道：制作《爱情故事》/ 55

7.1 《爱情故事》效果展示 ……………… 56
- 7.1.1 效果欣赏 ……………………… 56
- 7.1.2 学习目标 ……………………… 56
- 7.1.3 制作思路 ……………………… 56
- 7.1.4 知识讲解 ……………………… 57
- 7.1.5 要点讲堂 ……………………… 57

7.2 《爱情故事》制作流程 ……………… 57
- 7.2.1 伴随背景音乐录制 …………… 57
- 7.2.2 修复混合音频录错部分 ……… 59
- 7.2.3 进行音频爆音降噪 …………… 60
- 7.2.4 运用画笔选择工具 …………… 61
- 7.2.5 修改音频声道类型 …………… 64

第8章 人生成长：制作《简单生活》/ 66

8.1 《简单生活》效果展示 ················ 67
- 8.1.1 效果欣赏 ························ 67
- 8.1.2 学习目标 ························ 67
- 8.1.3 制作思路 ························ 67
- 8.1.4 知识讲解 ························ 68
- 8.1.5 要点讲堂 ························ 68

8.2 《简单生活》制作流程 ················ 68
- 8.2.1 设置轨道颜色和名称 ············ 68
- 8.2.2 对杂音进行消音处理 ············ 71
- 8.2.3 拆分一段完整音频 ·············· 72
- 8.2.4 调整轨道输出音量 ·············· 74
- 8.2.5 输出为AIFF音频文件 ············ 75

第9章 历史人文：制作《浅说三国》/ 77

9.1 《浅说三国》效果展示 ················ 78
- 9.1.1 效果欣赏 ························ 78
- 9.1.2 学习目标 ························ 78
- 9.1.3 制作思路 ························ 78
- 9.1.4 知识讲解 ························ 79
- 9.1.5 要点讲堂 ························ 79

9.2 《浅说三国》制作流程 ················ 79
- 9.2.1 运用移动工具 ··················· 79
- 9.2.2 运用滑动工具 ··················· 82
- 9.2.3 裁剪音频片段 ··················· 83
- 9.2.4 合并音频文件 ··················· 86
- 9.2.5 制作广播级音效 ················· 87

第10章 科普知识：制作《伊犁鼠兔》/ 89

10.1 《伊犁鼠兔》效果展示 ················ 90
- 10.1.1 效果欣赏 ························ 90
- 10.1.2 学习目标 ························ 90
- 10.1.3 制作思路 ························ 90
- 10.1.4 知识讲解 ························ 91
- 10.1.5 要点讲堂 ························ 91

10.2 《伊犁鼠兔》制作流程 ················ 91
- 10.2.1 处理主机隆隆声 ················ 91
- 10.2.2 合并多段音频至新轨 ············ 93
- 10.2.3 删除不需要的音轨 ·············· 94
- 10.2.4 调整立体声轨道的声像 ·········· 95
- 10.2.5 调节不同时段的音量 ············ 97

第11章 教学配音：制作《动物王国》/ 100

11.1 《动物王国》效果展示 ················ 101
- 11.1.1 效果欣赏 ························ 101
- 11.1.2 学习目标 ························ 101
- 11.1.3 制作思路 ························ 101
- 11.1.4 知识讲解 ························ 102
- 11.1.5 要点讲堂 ························ 102

11.2 《动物王国》制作流程 ················ 102
- 11.2.1 剪切音频片段 ··················· 102
- 11.2.2 去除环境杂音 ··················· 104
- 11.2.3 自动校正声音相位 ·············· 106
- 11.2.4 消除音频齿音 ··················· 108
- 11.2.5 对声音进行优化 ················ 108

第12章 搞笑段子：制作《每日一笑》/ 111

12.1 《每日一笑》效果展示 …………… 112
- 12.1.1 效果欣赏 ………………………… 112
- 12.1.2 学习目标 ………………………… 112
- 12.1.3 制作思路 ………………………… 112
- 12.1.4 知识讲解 ………………………… 113
- 12.1.5 要点讲堂 ………………………… 113

12.2 《每日一笑》制作流程 …………… 113
- 12.2.1 消除音频静电声 ………………… 113
- 12.2.2 制作快节奏说话声 ……………… 115
- 12.2.3 添加5.1声音轨道 ……………… 116
- 12.2.4 锁定音频时间 …………………… 118
- 12.2.5 使用剪贴板合成音频 …………… 122

第13章 新闻资讯：制作《每日天气》/ 126

13.1 《每日天气》效果展示 …………… 127
- 13.1.1 效果欣赏 ………………………… 127
- 13.1.2 学习目标 ………………………… 127
- 13.1.3 制作思路 ………………………… 127
- 13.1.4 知识讲解 ………………………… 128
- 13.1.5 要点讲堂 ………………………… 128

13.2 《每日天气》制作流程 …………… 128
- 13.2.1 自动修正音调频率 ……………… 128
- 13.2.2 进入频谱音调显示模式 ………… 131
- 13.2.3 复制粘贴为新文件 ……………… 132
- 13.2.4 制作混响音效 …………………… 133
- 13.2.5 制作单声道效果 ………………… 135

第14章 悬疑故事会：制作《怪谈故事》/ 137

14.1 《怪谈故事》效果展示 …………… 138
- 14.1.1 效果欣赏 ………………………… 138
- 14.1.2 学习目标 ………………………… 138
- 14.1.3 制作思路 ………………………… 138
- 14.1.4 知识讲解 ………………………… 139
- 14.1.5 要点讲堂 ………………………… 139

14.2 《怪谈故事》制作流程 …………… 139
- 14.2.1 调制古怪音调效果 ……………… 139
- 14.2.2 打造环绕声恐怖氛围 …………… 142
- 14.2.3 添加多种音效 …………………… 143
- 14.2.4 制作无信号过渡噪音 …………… 145
- 14.2.5 音乐随旁白声逐渐减小 ………… 147

第15章 有声书：制作《听风女孩》/ 151

15.1 《听风女孩》效果展示 …………… 152
- 15.1.1 效果欣赏 …………………………152
- 15.1.2 学习目标 …………………………152
- 15.1.3 制作思路 …………………………152
- 15.1.4 知识讲解 …………………………153
- 15.1.5 要点讲堂 …………………………153

15.2 《听风女孩》制作流程 …………… 153
- 15.2.1 录制有声书干音音频 ……………153
- 15.2.2 对音频进行剪辑处理 ……………155
- 15.2.3 降噪并提高声音振幅 ……………156
- 15.2.4 设置临场感音效 …………………158
- 15.2.5 添加音乐渲染情感 ………………159

第16章 广播剧：制作《世界末日》/ 163

16.1 《世界末日》效果展示 …………… 164
- 16.1.1 效果欣赏 …………………………164
- 16.1.2 学习目标 …………………………164
- 16.1.3 制作思路 …………………………164
- 16.1.4 知识讲解 …………………………165
- 16.1.5 要点讲堂 …………………………165

16.2 《世界末日》制作流程 …………… 165
- 16.2.1 调制黑魔王音调 …………………165
- 16.2.2 保存预设建立音效库 ……………167
- 16.2.3 添加和音制造焦躁感 ……………170
- 16.2.4 加入"哔"屏蔽音效 ……………172

第17章 AI配音：制作《骆驼祥子》/ 176

17.1 《骆驼祥子》效果展示 ……………177
- 17.1.1 效果欣赏 …………………………177
- 17.1.2 学习目标 …………………………177
- 17.1.3 制作思路 …………………………177
- 17.1.4 知识讲解 …………………………178
- 17.1.5 要点讲堂 …………………………178

17.2 《骆驼祥子》制作流程 …………… 178
- 17.2.1 利用剪映AI配音 …………………178
- 17.2.2 设置"明亮而有力"声效 ………180
- 17.2.3 制作音频过渡区间 ………………182
- 17.2.4 音频片段保存为新文件 …………184

第18章 短视频配音：制作《飞机播报》/ 189

18.1 《飞机播报》效果展示 …………… 190
- 18.1.1 效果欣赏 …………………………190
- 18.1.2 学习目标 …………………………190
- 18.1.3 制作思路 …………………………190
- 18.1.4 知识讲解 …………………………191

18.1.5 要点讲堂 ……………………191	
18.2 《飞机播报》制作流程 …………… **191**	
18.2.1 将视频导入操作面板 ………191	
18.2.2 录制短视频画面旁白 ………194	
18.2.3 降噪并添加背景音乐 ………197	
18.2.4 输出多轨混音文件 …………200	
18.2.5 短视频音频合成导出 ………202	

第19章 画本故事：制作《小黄和小黑》/ 205

19.1 《小黄和小黑》效果展示 …………**206**
- 19.1.1 效果欣赏 ……………………206
- 19.1.2 学习目标 ……………………206
- 19.1.3 制作思路 ……………………206
- 19.1.4 知识讲解 ……………………207
- 19.1.5 要点讲堂 ……………………207

19.2 《小黄和小黑》制作流程 …………**207**
- 19.2.1 减少音频混响 ………………207
- 19.2.2 另存为新文件 ………………209
- 19.2.3 图片合成画本视频 …………210
- 19.2.4 为画本视频配音 ……………211

第20章 微电影配音：制作《叛逃者》/ 214

20.1 《叛逃者》效果展示 …………… **215**
- 20.1.1 效果欣赏 ……………………215
- 20.1.2 学习目标 ……………………215
- 20.1.3 制作思路 ……………………215
- 20.1.4 知识讲解 ……………………216
- 20.1.5 要点讲堂 ……………………216

20.2 《叛逃者》制作流程 …………… **216**
- 20.2.1 导入微电影视频 ……………216
- 20.2.2 降噪并调高音量 ……………219
- 20.2.3 添加音乐并导出 ……………220
- 20.2.4 微电影与音频合成 …………221

01 SOUND ENGINEER

第1章 | 手机铃声：制作《路灯下的小姑娘》

设置手机铃声是生活中极为普遍的现象，不少人都会把自己喜欢或感兴趣的音乐设置为手机铃声。本章主要为读者介绍制作手机铃声的操作方法。

1.1 《路灯下的小姑娘》效果展示

在Adobe Audition 2023工作界面中,读者可以导入一段音频,并从中选取自己喜欢的音乐部分,将其存储后可以设置为手机铃声。

在制作手机铃声《路灯下的小姑娘》之前,首先来欣赏本案例的音波效果,并了解案例的学习目标、制作思路、知识讲解和要点讲堂。

1.1.1 效果欣赏

本案例录制的手机铃声是《路灯下的小姑娘》,音波效果如图1-1所示。

图1-1 《路灯下的小姑娘》音波效果

1.1.2 学习目标

知识目标	掌握手机铃声《路灯下的小姑娘》的制作方法
技能目标	(1)掌握新建单轨音频文件的操作方法 (2)掌握导入音频文件的操作方法 (3)掌握选择喜欢的音乐部分的操作方法 (4)掌握另存为音频文件的操作方法 (5)掌握关闭音频文件的操作方法
本章重点	选择喜欢的音乐部分
本章难点	另存为音频文件
视频时长	4分46秒

1.1.3 制作思路

我们首先需要新建一个单轨音频文件,在空白的单轨音频文件中,导入事先准备好的音频文件,然后选择自己喜欢的音乐部分并将其另存为音乐文件,保存的音乐文件可以设置为手机铃声,最后关闭全

部音频文件即可。图1-2所示为本案例的制作思路。

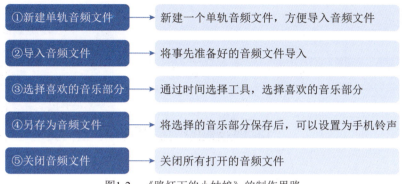

图1-2 《路灯下的小姑娘》的制作思路

1.1.4 知识讲解

移动电话被呼叫时响起的声音，又称手机铃声。在日常生活中，手机铃声的使用十分普遍，如微信电话铃声、微信视频铃声或闹钟铃声等，而手机铃声格式的多样化，使录制手机铃声成为一项新兴产业。

1.1.5 要点讲堂

在本章内容中，会运用到一个工具——"时间选择工具" ，选择该工具，可以对音频素材进行部分选择操作。

"时间选择工具" 的使用十分广泛，通过该工具可以在编辑器中选择特定的区间，单击鼠标右键，在弹出的快捷菜单中对选择的区间可以进行删除、复制、剪切和静音等操作，帮助读者进一步剪辑和编辑音频。

1.2 《路灯下的小姑娘》制作流程

本节主要介绍制作手机铃声的操作过程，包括新建单轨音频文件、导入音频文件、选择喜欢的音乐部分、另存为音频文件和关闭音频文件等内容，帮助读者学会使用自己喜欢的音乐制作手机铃声的方法。

1.2.1 新建单轨音频文件

扫码看视频

在Adobe Audition 2023中，波形编辑器主要是针对单轨音乐进行编辑的场所，只能编辑单个音频文件，不能进行音乐的混音处理。下面介绍新建单轨音频文件的操作方法。

STEP 01 ▶▶▶ 进入Audition工作界面，在菜单栏中，选择"文件"|"新建"|"音频文件"命令，如图1-3所示。

STEP 02 ▶▶▶ 弹出"新建音频文件"对话框，在"文件名"文本框中输入音频文件的名称，如图1-4所示，为文件设定名称。

STEP 03 ▶▶▶ ❶单击"采样率"下拉按钮；❷在弹出的下拉列表中选择音频的采样率类型，如图1-5所示，选择合适的音频采样率类型。

STEP 04 ❶单击"声道"下拉按钮；❷在弹出的下拉列表中选择声道的类型，如图1-6所示。

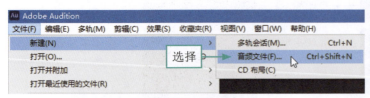

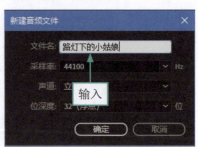

图1-3 选择"音频文件"命令　　　　　　图1-4 输入音频文件的名称

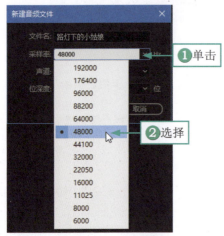

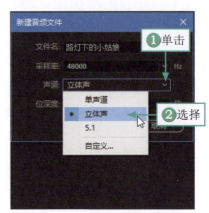

图1-5 选择音频的采样率类型　　　　　　图1-6 选择声道的类型

STEP 05 单击"确定"按钮，即可新建空白的单轨音频文件，如图1-7所示，在"编辑器"窗口中可以查看新建的空白单轨音频文件。

图1-7 新建空白的单轨音频文件

1.2.2 导入音频文件

导入音频是指导入计算机中已存在的音频文件，将其导入Adobe Audition 2023软件中进行编辑与处理，从而得到读者希望的音频效果。下面介绍导入音频文件的操作方法。

扫码看视频

STEP 01 在菜单栏中，选择"文件"|"导入"|"文件"命令，如图1-8所示。

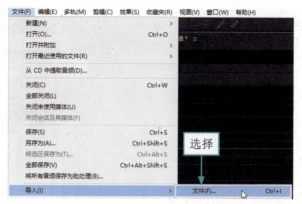

图1-8 选择"文件"命令

STEP 02 在弹出的"导入文件"对话框中，选择需要导入的音频文件，如图1-9所示。

STEP 03 单击"打开"按钮，即可将选择的音频文件导入"文件"面板中，如图1-10所示。

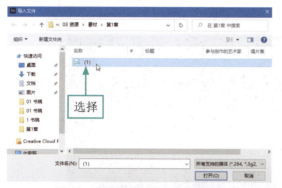

图1-9 选择需要导入的音频文件

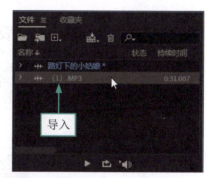

图1-10 导入音频文件

STEP 04 将导入的音频文件直接拖曳至"编辑器"窗口中，即可查看音频文件的音波，如图1-11所示。

图1-11 查看音频文件的音波

1.2.3 选择喜欢的音乐部分

在编辑音乐的过程中，运用"时间选择工具" 可以选择歌曲中自己最喜欢的音乐部分。下面介绍选择喜欢的音乐部分的操作方法。

扫码看视频

STEP 01 ▶▶▶ 在工具栏中，选择"时间选择工具" ，如图1-12所示。

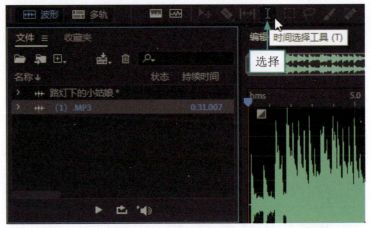

图1-12 选择时间选择工具

STEP 02 ▶▶▶ 将鼠标移至音频轨道中的合适位置，按住鼠标左键向右拖曳至合适位置，即可选择音频的开头部分，如图1-13所示。

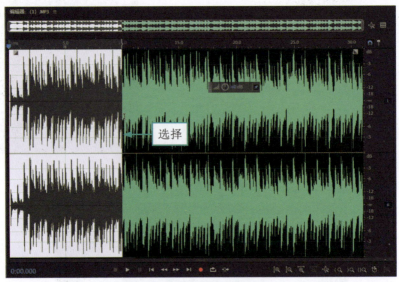

图1-13 选择音频的开头部分

1.2.4 另存为音频文件

选择自己喜欢的音乐部分后，需要对其进行另存为操作，将音乐以特定的格式存储在特定的位置，存储后的音乐可以设置为手机铃声，也可以分享给朋友收听。下面介绍另存为音频文件的操作方法。

扫码看视频

STEP 01 ▶▶▶ 在选择的音乐区间上，单击鼠标右键，在弹出的快捷菜单中选择"存储选区为"命令，如图1-14所示。

STEP 02 ▶▶▶ 弹出"另存为"对话框，在其中设置存储音乐的文件名、位置和格式等，如图1-15所示。

STEP 03 ▶▶▶ 单击"确定"按钮，如图1-16所示，即可将歌曲中自己喜欢的歌声单独进行保存，用户可以将其导入手机中，作为来电提醒的铃声。

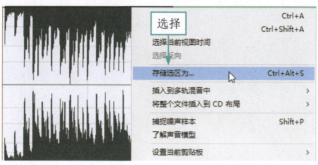

图1-14 选择"存储选区为"命令

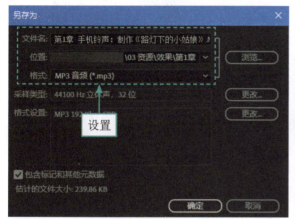

图1-15 设置文件名、位置和格式

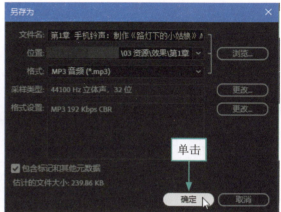

图1-16 单击"确定"按钮

1.2.5 关闭音频文件

扫码看视频

当用户使用Adobe Audition 2023编辑完音频后，为了节约系统的内存空间，提高系统运行速度，此时可以关闭暂时不需要的音频文件。下面介绍关闭音频文件的操作方法。

STEP 01 在菜单栏中，选择"文件"|"全部关闭"命令，如图1-17所示。

STEP 02 执行操作后，即可关闭全部音频文件，此时，"文件"面板中的文件全部关闭，如图1-18所示。

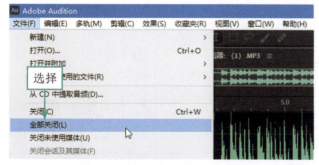

图1-17 选择"全部关闭"命令

图1-18 "文件"面板

02 SOUND ENGINEER

第2章 | **个人歌曲：制作《盛夏》**

用户在录制自己的个人歌曲后，可以通过相关特效对歌曲文件进行后期处理，使歌曲的音质更加动听。本章主要为读者介绍录制个人歌曲的操作方法，使读者学完本章内容以后可以举一反三，录制出更多精彩、动听的歌曲，甚至音乐专辑。

2.1 《盛夏》效果展示

在Adobe Audition 2023工作界面中，用户可以自己动手录制个人歌曲，并将其保存为MP3格式文件。

在制作《盛夏》歌曲文件之前，我们首先来欣赏本案例的音波效果，并了解案例的学习目标、制作思路、知识讲解和要点讲堂。

2.1.1 效果欣赏

本案例录制的歌曲是《盛夏》，音波效果如图2-1所示。

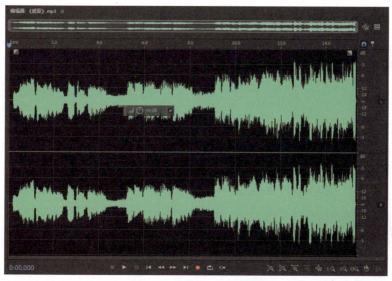

图2-1 《盛夏》音波效果

2.1.2 学习目标

知识目标	掌握歌曲《盛夏》的制作方法
技能目标	（1）掌握新建空白音频文件的操作方法 （2）掌握录制个人歌曲的操作方法 （3）掌握去除歌曲中的噪声的操作方法 （4）掌握调整歌曲声音大小的操作方法 （5）掌握将歌曲保存为MP3格式文件的操作方法
本章重点	录制个人歌曲
本章难点	去除歌曲中的噪声
视频时长	6分35秒

2.1.3 制作思路

首先新建一个音频文件，录制个人歌曲《盛夏》，然后对录制完成的歌曲进行降噪特效处理，并调整歌曲声音的大小，最后将录制完成的个人歌曲保存为MP3格式文件。图2-2所示为本案例的制作思路。

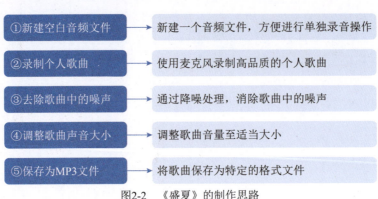

图2-2 《盛夏》的制作思路

2.1.4 知识讲解

音乐是一种声音符号,其中隐含了作者的生活体验和思想情怀,它通过动听的声音和节奏来表达人们的思想感情,反映现实的社会生活,是人们生活中不可缺少的精神调剂品,并受到人们普遍的喜爱,因此录制个人歌曲成为一些"音乐迷"迫切需要掌握的技术。

2.1.5 要点讲堂

在本章内容中,会应用到一个功能——降噪效果器,降噪效果器可以明显降低背景和宽带的噪声,提高信号质量。通过降噪效果器也可以消除音乐中的噪声,包括磁带的咝咝声、麦克风的背景噪声、电源线的嗡嗡声或者整个波形中持续的任何噪声。

用户在录制声音时,如果周围环境中的噪声比较大,可以待音频录制完成后,采集声音中的噪声样本,然后再进行降噪优化。而在音频文件中,降低噪声的多少取决于背景噪声的类型和剩余的信号质量可接受的损失。一般情况下,可以增加5～20dB的信号噪声比并保留高音质。

2.2 《盛夏》制作流程

本节主要介绍录制歌曲的操作过程,包括新建空白音频文件、录制个人歌曲文件、去除歌曲中的噪声、调整歌曲声音大小和保存歌曲为MP3文件等内容。

2.2.1 新建空白音频文件

在Adobe Audition 2023工作界面中新建一个空白音频文件后,就可以在该文件中进行录制、剪辑音频等一系列操作。下面介绍新建空白音频文件的操作方法。

扫码看视频

STEP 01 在菜单栏中,选择"文件"|"新建"|"音频文件"命令,如图2-3所示,新建一个单轨文件。
STEP 02 执行操作后,弹出"新建音频文件"对话框,如图2-4所示。
STEP 03 在"新建音频文件"对话框中设置文件名、采样率和声道等信息,单击"确定"按钮,如图2-5所示。

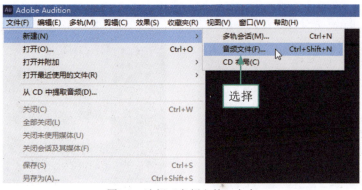

图2-3 选择"音频文件"命令

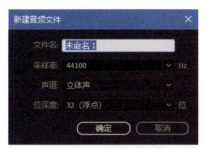

图2-4 新建音频文件

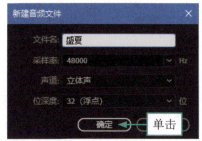

图2-5 设置音频文件

STEP 04 执行操作后，即可创建一个空白的单轨音频文件，如图2-6所示。

图2-6 创建的空白单轨音频文件

2.2.2 录制个人歌曲

扫码看视频

当用户在Adobe Audition 2023工作界面中创建空白音频文件后，可以将输入和输出设备与计算机正确连接，即可开始录制个人歌曲。下面介绍录制个人歌曲的操作方法。

STEP 01 在"编辑器"窗口的下方，单击"录制"按钮●，如图2-7所示，开始录制音频。

STEP 02 歌曲录制完成后，单击"编辑器"窗口下方的"停止"按钮■，如图2-8所示，即可停止音乐的录制操作，完成一整首歌曲的录制操作。

11

图2-7　单击"录制"按钮

图2-8　单击"停止"按钮

2.2.3　去除歌曲中的噪声

用户在录制歌曲的过程中，会连同外部的杂音一起收录进声音中，此时用户需要对歌曲进行降噪特效处理，消除歌曲中的噪声。下面介绍去除歌曲中噪声的操作方法。

扫码看视频

STEP 01 >> 选取"时间选择工具" ，在歌曲中选择出现噪声的区间，如图2-9所示。

图2-9　选择出现噪声的区间

STEP 02 >> 在菜单栏中，选择"效果"|"降噪/恢复"|"捕捉噪声样本"命令，如图2-10所示，捕捉歌曲中的噪声样本信息。

图2-10　选择"捕捉噪声样本"命令

STEP 03 按Ctrl+A组合键，全选整段歌曲，如图2-11所示，表示需要对录制的整段歌曲进行操作。

图2-11 全选整段歌曲文件

STEP 04 在菜单栏中，选择"效果"|"降噪/恢复"|"降噪（处理）"命令，如图2-12所示。

STEP 05 执行操作后，弹出"效果-降噪"对话框，保持各选项的默认设置，以开始捕捉的噪声样本为前提，单击"应用"按钮，如图2-13所示，即可开始进行降噪特效处理。

图2-12 选择"降噪（处理）"命令

图2-13 单击"应用"按钮

STEP 06 稍等片刻，即可完成歌曲的降噪特效处理，提高了声音的音质，使播放效果更佳。单击"播放"按钮，可以试听处理后的歌曲，如图2-14所示。

图2-14 试听处理后的歌曲文件

STEP 07 选取"时间选择工具"，在歌曲中选择需要删除的区间，单击鼠标右键，在弹出的快捷菜单中选择"删除"命令，如图2-15所示，执行操作后，即可删除选择的区间。

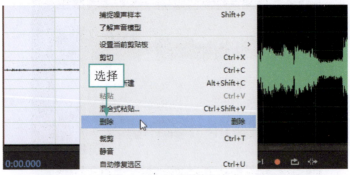

图2-15 选择"删除"命令

2.2.4 调整歌曲声音大小

扫码看视频

在Adobe Audition 2023工作界面中，用户还可以调整歌曲的声音振幅，将音量调至合适的大小。下面介绍调整歌曲声音大小的操作方法。

STEP 01 按Ctrl+A组合键，全选整段歌曲，如图2-16所示。

图2-16 全选整段歌曲

STEP 02 在"编辑器"窗口的"调节振幅"文本框中输入"2"，以增加音量，如图2-17所示。

图2-17 在"调节振幅"文本框中输入数值

14

STEP 03 ▶▶ 按Enter键确认，即可调整声音的音量振幅，在"编辑器"窗口中可以查看修改后的歌曲音波大小，如图2-18所示。

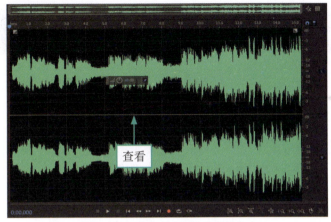

图2-18　查看修改后的歌曲音波大小

2.2.5　保存歌曲为MP3格式文件

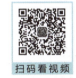

扫码看视频

MP3音频格式能够以高音质、低采样对数字音频文件进行压缩，是目前网络媒体中常用的一种音频格式。下面介绍将歌曲输出为MP3音频文件的操作方法。

STEP 01 ▶▶ 在菜单栏中，选择"文件"|"另存为"命令，如图2-19所示。

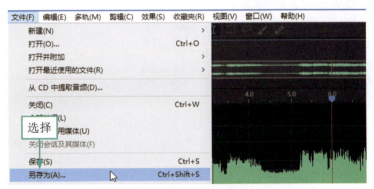

图2-19　选择"另存为"命令

STEP 02 ▶▶ 执行操作后，弹出"另存为"对话框，如图2-20所示。

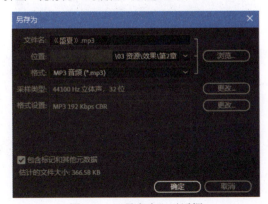

图2-20　"另存为"对话框

STEP 03 在"另存为"对话框中设置文件名,在"格式"下拉列表框中选择"MP3音频"选项,如图2-21所示,将文件以指定格式保存起来。

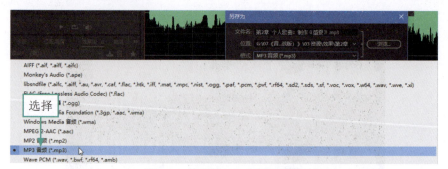

图2-21　选择"MP3音频"选项

STEP 04 返回"另存为"对话框,单击"位置"下拉列表框右侧的"浏览"按钮,如图2-22所示。

STEP 05 在弹出的下一级"另存为"对话框中,设置文件的保存位置,然后单击"保存"按钮,如图2-23所示,即可将文件保存在指定的位置。

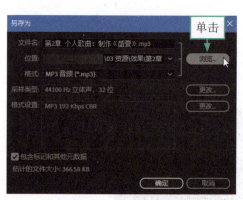

图2-22　单击"浏览"按钮

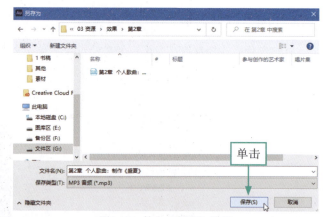

图2-23　单击"保存"按钮

STEP 06 返回上一级"另存为"对话框,单击"确定"按钮,如图2-24所示,即可将歌曲保存为MP3文件。

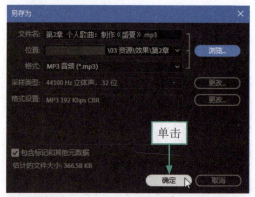

图2-24　单击"确定"按钮

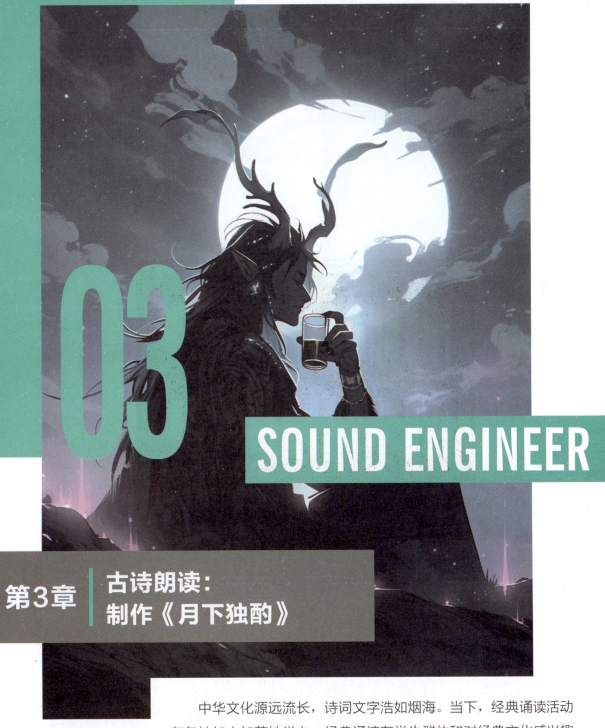

03

SOUND ENGINEER

第3章 | 古诗朗读：制作《月下独酌》

中华文化源远流长，诗词文字浩如烟海。当下，经典诵读活动在各地如火如荼地举办，经典诵读在学生群体和对经典文化感兴趣的群体中蔚然成风。本章主要介绍录制古诗朗读音频的操作方法。

3.1 《月下独酌》效果展示

读者可以通过Audition软件录制古诗朗读的音频文件,还可以通过在古诗朗读中添加背景音乐,带给用户更好的听觉享受。

在制作古诗朗读《月下独酌》之前,我们首先来欣赏本案例的音频效果,并了解案例的学习目标、制作思路、知识讲解和要点讲堂。

3.1.1 效果欣赏

本案例录制的古诗朗读是《月下独酌》,音波效果如图3-1所示。

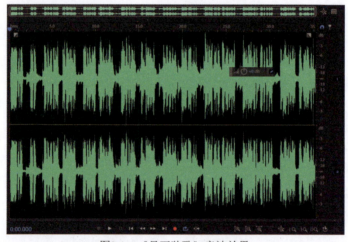

图3-1 《月下独酌》音波效果

3.1.2 学习目标

知识目标	掌握古诗朗读《月下独酌》的制作方法
技能目标	(1)掌握录制古诗朗读音频的操作方法 (2)掌握创建混音多轨会话的操作方法 (3)掌握导入两个音频文件的操作方法 (4)掌握删除多余音乐片段的操作方法 (5)掌握调整音波振幅大小的操作方法 (6)掌握保存多轨混音文件的操作方法
本章重点	导入两个音频文件
本章难点	删除多余的音乐片段
视频时长	50秒

3.1.3 制作思路

首先需要在一个空白的音频文件中录制古诗朗读音频,然后通过创建多轨混音文件,将古诗朗读音频文件和背景音乐文件导入多轨编辑器,接着删除多余的音乐片段并调整音乐声音大小,最后保存多轨混音文件。图3-2所示为本案例的制作思路。

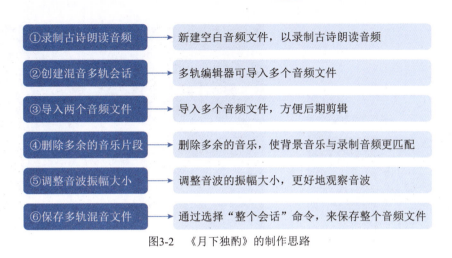

图3-2 《月下独酌》的制作思路

3.1.4 知识讲解

古诗朗读是经典朗读的一部分，培养古诗朗读的爱好，可以增加对古典文化和历史的了解，提高人文修养，也有利于进一步探索中国人文底蕴，培养民族精神。基于此，国家大力支持开展经典朗读活动，越来越多的人喜欢上了古诗朗读，通过古诗朗读，还可以了解中国博大精深的古诗词文化。

3.1.5 要点讲堂

新建空白音频文件是指在Adobe Audition 2023工作界面中新建一个全新的、无任何音频信息的新文件。下面介绍两种新建空白音频文件的操作方法，一种是通过命令新建空白音频文件，即在菜单栏中选择"文件"|"新建"|"音频文件"命令；另一种是按Ctrl＋Shift＋N组合键，也可以新建空白音频文件。

3.2 《月下独酌》制作流程

本节主要介绍录制古诗朗读的操作过程，包括录制古诗朗读音频、创建混音多轨会话、导入两个音频文件、删除多余的音乐片段、调整音波振幅大小和保存多轨混音文件等内容，以帮助读者录制自己喜爱的古诗朗读音频。

3.2.1 录制古诗朗读音频

首先在Adobe Audition 2023工作界面中新建一个空白的音频文件，然后在编辑器中录制古诗朗读音频。下面介绍录制古诗朗读音频的操作方法。

扫码看视频

STEP 01 在Adobe Audition 2023工作界面中，按Ctrl＋Shift＋N组合键，即可弹出"新建音频文件"对话框，如图3-3所示。

STEP 02 在"新建音频文件"对话框中，设置文件名，单击"确定"按钮，即可新建一个空白的音频文件，如图3-4所示。

STEP 03 在"编辑器"窗口的下方，单击"录制"按钮，如图3-5所示，即可开始录制音频。

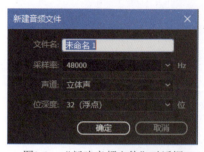
图3-3 "新建音频文件"对话框

图3-4 新建一个空白的音频文件

图3-5 单击"录制"按钮

STEP 04 >>> 古诗朗读录制完成后,单击"编辑器"窗口下方的"停止"按钮■,如图3-6所示,即可完成一整首古诗的录制操作。

图3-6 单击"停止"按钮

STEP 05 >>> 古诗朗读录制完成后,用户要及时保存文件,以免丢失。在菜单栏中,选择"文件"|"另存为"命令,如图3-7所示。

STEP 06 >>> 执行操作后,弹出"另存为"对话框,❶设置音频文件的文件名、位置与格式;❷单击"确

定"按钮,如图3-8所示,即可保存录制的音频文件。

STEP 07 此时,"编辑器"窗口名称的右侧显示了文件的名称与格式信息,如图3-9所示。

图3-7 选择"另存为"命令

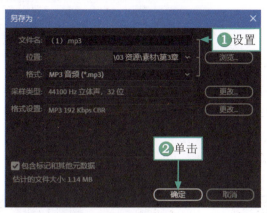

图3-8 单击"确定"按钮

图3-9 显示文件的名称与格式信息

3.2.2 创建混音多轨会话

录制好古诗朗读音频后,用户需要创建一个多轨混音文件,在多轨编辑器中导入古诗朗读音频文件和背景音乐。下面介绍创建多轨混音文件的操作方法。

扫码看视频

STEP 01 在菜单栏中,选择"文件"|"关闭"命令,如图3-10所示,即可关闭音频文件,以节约系统内存。

图3-10 选择"关闭"命令

21

STEP 02 >>> 在菜单栏中，选择"文件"|"新建"|"多轨会话"命令，如图3-11所示。

图3-11 选择"多轨会话"命令

STEP 03 >>> 执行操作后，弹出"新建多轨会话"对话框，如图3-12所示。

STEP 04 >>> 在"新建多轨会话"对话框中，❶设置会话名称；❷单击"文件夹位置"下拉列表框右侧的"浏览"按钮，如图3-13所示。

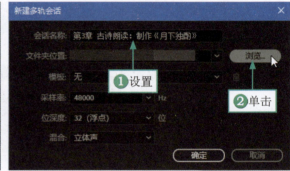

图3-12 "新建多轨会话"对话框　　　　　图3-13 单击"浏览"按钮

STEP 05 >>> 弹出"选择目标文件夹"对话框，❶在其中设置多轨混音文件的保存位置；❷单击"选择文件夹"按钮，如图3-14所示，即可保存设置。

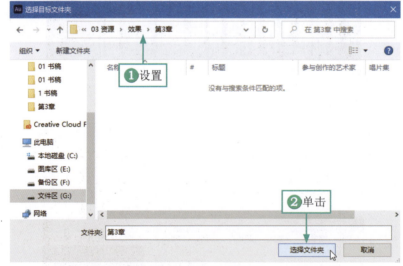

图3-14 设置保存位置

STEP 06 >>> 返回"新建多轨会话"对话框，单击"确定"按钮，即可新建一个空白的多轨混音文件，如图3-15所示。

图3-15 新建的空白多轨混音文件

3.2.3 导入两个音频文件

扫码看视频

通过"导入文件"按钮，可以将音频文件导入"文件"面板中，并在"编辑器"窗口中查看导入的音频文件。下面介绍导入两个音频文件的操作方法。

STEP 01 在"文件"面板中，单击"导入文件"按钮，如图3-16所示，弹出"导入文件"对话框。

STEP 02 在"导入文件"对话框中，❶选择要导入的音频文件；❷单击"打开"按钮，如图3-17所示，即可在"文件"面板中导入音频。

图3-16 单击"导入文件"按钮

图3-17 选择音频文件

STEP 03 在"文件"面板中的"（1）.mp3"音频文件上，按住鼠标左键将其拖曳至右侧的轨道1中，如图3-18所示，将古诗朗读音频拖曳至轨道1中。

图3-18 将古诗朗读音频拖曳至轨道1中

STEP 04 使用同样的方法，将"（2）.mp3"音频文件拖曳至右侧的轨道2中，如图3-19所示，将背景音乐拖曳至轨道2中。

图3-19 将背景音乐拖曳至轨道2中

3.2.4 删除多余的音乐片段

在多轨编辑器中，对于不需要使用的音乐片段可以进行删除，清除不需要的音乐内容。下面介绍删除多余的音乐片段的操作方法。

扫码看视频

STEP 01 在"编辑器"窗口中，选择需要删除的音乐片段，如图3-20所示。

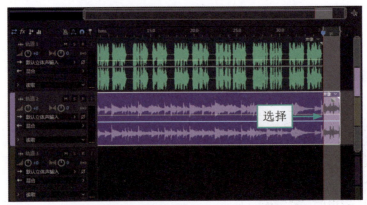

图3-20 选择需要删除的音乐片段

STEP 02 在菜单栏中，选择"编辑"|"删除"命令，如图3-21所示。

图3-21 选择"删除"命令

STEP 03 >> 执行操作后，即可删除选择的音乐片段，效果如图3-22所示。

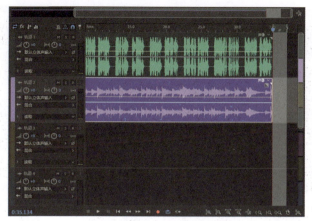

图3-22　删除选择的音乐片段

3.2.5　调整音波振幅大小

扫码看视频

我们可以通过调整音波的振幅大小，使音波在"编辑器"窗口中放大或缩小，从而更好地观察音波。下面介绍调整音波振幅大小的操作方法。

STEP 01 >> 在轨道2中，选择导入的背景音乐，如图3-23所示。

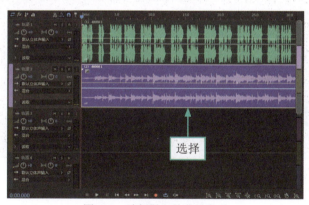

图3-23　选择导入的背景音乐

STEP 02 >> 在工具栏中，单击"波形"按钮，如图3-24所示。

STEP 03 >> 执行操作后，即可进入波形编辑状态，如图3-25所示。

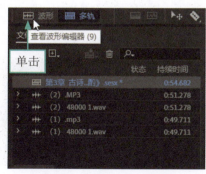

图3-24　单击"波形"按钮

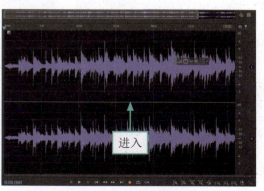

图3-25　进入波形编辑状态

STEP 04 在"编辑器"窗口的右下方,单击"缩小"按钮,如图3-26所示。

图3-26 单击"缩小"按钮

STEP 05 执行操作后,即可缩小音乐的音波,此时音频轨道中的音波已被缩小,效果如图3-27所示。

图3-27 音频轨道中的音波已被缩小

STEP 06 在工具栏中,单击"多轨"按钮,如图3-28所示,即可回到多轨编辑器中。

STEP 07 在"编辑器"窗口的下方,单击"播放"按钮,如图3-29所示,即可试听音频。

图3-28 单击"多轨"按钮

图3-29 单击"播放"按钮

3.2.6 保存多轨混音文件

扫码看视频

试听完毕后，需要对多轨混音文件进行保存设置，才能将完整的音频保存下来。下面介绍保存多轨混音文件的操作方法。

STEP 01 在菜单栏中，选择"文件"|"导出"|"多轨混音"|"整个会话"命令，如图3-30所示。

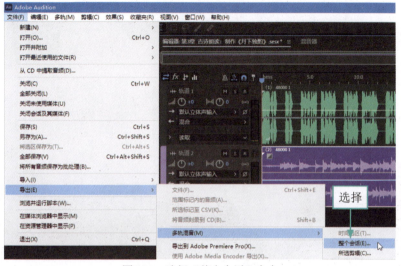

图3-30 选择"整个会话"命令

STEP 02 在弹出的"导出多轨混音"对话框中，❶设置音频的文件名、位置和格式；❷单击"确定"按钮，如图3-31所示，即可保存音频文件。

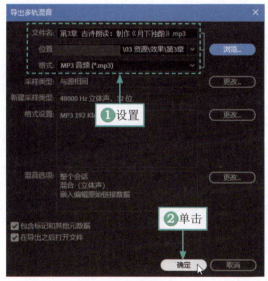

图3-31 设置音频选项

04
SOUND ENGINEER

第4章 | 读书分享：
制作《藤野先生》

　　阅读是获取知识的重要途径，人们通过阅读可以了解世界各地的知识，并从中找到乐趣。而当遇到优秀的文字时，便会产生强烈的分享欲望。本章主要介绍制作读书分享类音频的操作方法，帮助读者分享自己的读书感悟。

4.1 《藤野先生》效果展示

我们可以通过Audition软件录制读书分享的音频，但是录制完的音频中可能会存在噪声，例如口水声、嗡嗡声和爆声等。

在制作读书分享《藤野先生》之前，我们首先来欣赏本案例的音频效果，并了解案例的学习目标、制作思路、知识讲解和要点讲堂。

4.1.1 效果欣赏

本案例制作的读书分享是《藤野先生》，其音波效果如图4-1所示。

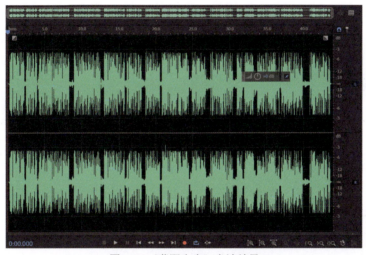

图4-1　《藤野先生》音波效果

4.1.2 学习目标

知识目标	掌握读书分享《藤野先生》的制作方法
技能目标	（1）掌握打开音频文件的操作方法 （2）掌握添加提示标记的操作方法 （3）掌握消除口水声的操作方法 （4）掌握删除不需要的片段的操作方法 （5）掌握删除不需要的标记的操作方法
本章重点	消除口水声
本章难点	删除不需要的标记
视频时长	5分34秒

4.1.3 制作思路

为了能让音频呈现出更好的听觉效果，我们需要对录制好的读书分享音频进行一些必要的噪声消除处理。首先，打开录制好的读书分享音频，在口水声的开始位置和结束位置添加提示标记，并进行口水声的消除操作，最后删除不需要的音频片段和标记。图4-2所示为本案例的制作思路。

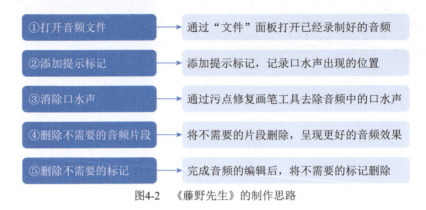

图4-2 《藤野先生》的制作思路

4.1.4 知识讲解

在提倡热爱阅读、培养阅读兴趣的今天，阅读逐渐在人们的生活中占据了一方天地。人们在阅读时，遇到好的书籍、看到好的文字、读到优美的语句往往会产生许多读书体验，生出想要与人分享的欲望。因此，读书分享越来越受人们的喜欢，通过网络倾听别人的读书分享，不仅可以了解他人的读书感悟，还可以从不同的角度了解别人所分享的书籍内容，培养阅读的兴趣和爱好。

4.1.5 要点讲堂

通过鼠标定位音乐时间的位置是一种快捷、简单的方法，只需要在合适的音乐时间处单击鼠标左键，即可定位时间线的位置。当用户需要对音乐区间进行编辑和处理时，就需要定位时间线的位置，也可以在时间线位置处添加相应的音频标记，这样可以起到提示的作用，防止忘记。

添加提示标记的快捷方法为：在定位时间线的位置后，按M键，可以快速添加提示标记。

4.2 《藤野先生》制作流程

在录制读书分享音频时，避免不了会出现一些杂音，例如口水声等。本节主要介绍消除在录制读书分享操作过程中出现的口水音的操作方法，包括打开音频文件、添加提示标记、消除口水声、删除不需要的音频片段和删除不需要的标记等内容，帮助读者进一步修改和处理录制的音频。

4.2.1 打开音频文件

打开音频文件是指打开硬盘中已保存的音频文件，方便对之前没有制作好的音频重新进行修改和后期处理。下面介绍打开音频文件的操作方法。

扫码看视频

STEP 01 ▶▶▶ 在"文件"面板中的空白位置上，单击鼠标右键，在弹出的快捷菜单中选择"打开"命令，如图4-3所示。

STEP 02 ▶▶▶ 弹出"打开文件"对话框，❶在其中选择事先录制好的读书分享音频文件；❷单击"打开"按钮，如图4-4所示。

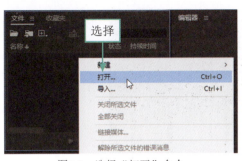

图4-3 选择"打开"命令

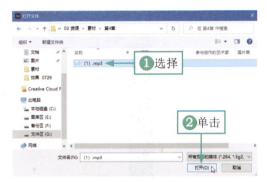

图4-4 选择音频文件

STEP 03 执行操作后,即可打开选择的音频文件,在"编辑器"窗口中可以查看打开的音频,如图4-5所示。

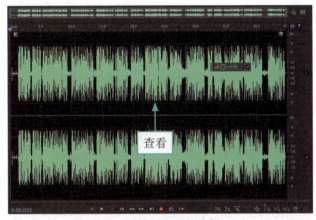

图4-5 查看打开的音频

4.2.2 添加提示标记

在Adobe Audition 2023软件中,可以为时间线上的音乐素材添加标记点。在编辑音乐的过程中,用户可以快速地跳到上一个或下一个标记点,来查看所标记的音乐内容。下面介绍添加提示标记的操作方法。

扫码看视频

STEP 01 在"编辑器"窗口中的适当位置,单击鼠标左键,即可定位时间线的位置,如图4-6所示。

图4-6 定位时间线的位置

STEP 02 在菜单栏中,选择"编辑"|"标记"|"添加提示标记"命令,如图4-7所示。

图4-7 选择"添加提示标记"命令

STEP 03 执行操作后,即可在时间线的位置添加一个提示标记,提示标记名称为"标记01",如图4-8所示,即可定位口水声的开始位置。

图4-8 添加提示标记01

STEP 04 使用同样的方法,在口水声的结束位置,添加一个提示标记,提示标记名称为"标记02",如图4-9所示,即可定位口水声的结束位置。

图4-9 添加提示标记02

4.2.3 消除口水声

如果用户对音频的质量要求比较高，我们就需要使用Adobe Audition 2023软件中的"污点修复画笔工具" 去除音频中的口水声。下面介绍消除口水声的操作方法。

STEP 01 》》 在工具栏中，单击"显示频谱频率显示器"按钮，如图4-10所示。

扫码看视频

图4-10 单击"显示频谱频率显示器"按钮

STEP 02 》》 执行操作后，进入频谱频率模式，口水声的形态一般显示为微小的条形色块，往往和人声的主要频率呈分离的状态，如图4-11所示。

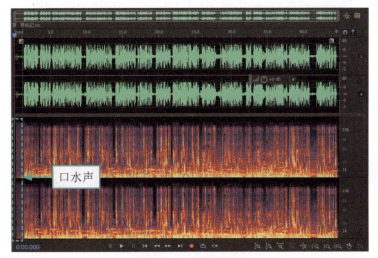

图4-11 口水声的形态

STEP 03 》》 在工具栏中，选取"污点修复画笔工具"，如图4-12所示。

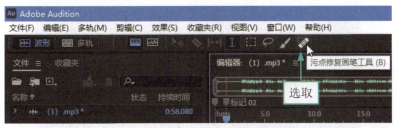

图4-12 选取污点修复画笔工具

STEP 04 》》 在"编辑器"窗口中找到口水声所在的位置，按住鼠标左键拖曳，对口水声进行涂抹，如图4-13所示。

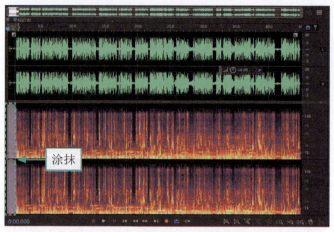

图4-13 对口水声进行涂抹

STEP 05 释放鼠标左键,即可擦除音频文件中的口水声,被擦除的区域将不会显示音波色块,如图4-14所示。

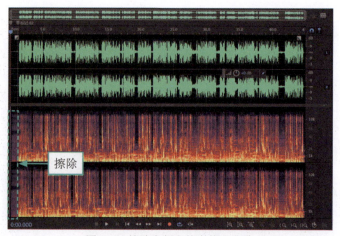

图4-14 擦除音频文件中的口水声

STEP 06 再次单击"显示频谱频率显示器"按钮,返回单轨编辑器状态,此时音频开头部分的细碎音波已经没有了,表示口水声已消除干净,如图4-15所示。

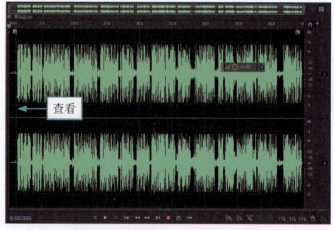

图4-15 查看清除口水声后的音波效果

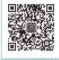

扫码看视频

4.2.4 删除不需要的音频片段

对于不需要的音频片段可以将其删除，清除不需要的音频内容。口水音被消除后，音频开头会出现一段与内容无关的音频片段，我们可以把不需要的音频片段删除，以便呈现更好的整体音频效果。下面介绍删除不需要的音频片段的操作方法。

STEP 01 >>> 选取"时间选择工具"，选择不需要的音频片段，如图4-16所示。

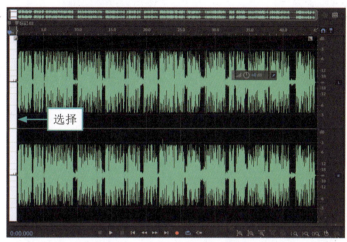

图4-16 选择不需要的音频片段

STEP 02 >>> 按Delete键，即可删除选择的音频片段，音波效果如图4-17所示。

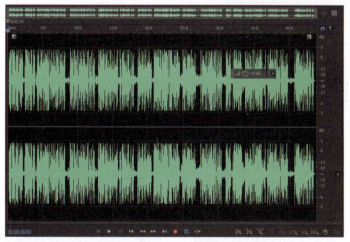

图4-17 删除不需要的音频片段后的音波效果

4.2.5 删除不需要的标记

当编辑完音频后，如果不再需要音频片段中的某个标记，此时可以将该音频标记删除。下面介绍删除不需要标记的操作方法。

扫码看视频

STEP 01 >>> 在菜单栏中，选择"窗口"|"标记"命令，如图4-18所示，执行操作后，即可打开"标记"面板。

STEP 02 >>> 在"标记"面板中，❶将鼠标移至第1个标记上，单击鼠标右键，弹出快捷菜单；❷选择"删除所选标记"命令，如图4-19所示，即可删除所选标记。

图4-18 选择"标记"命令

图4-19 选择"删除所选标记"命令

STEP 03 使用同样的方法，删除第2个标记，此时"标记"面板上的标记已经被全部删除，如图4-20所示。

STEP 04 标记删除后，就可以对文件进行保存操作。在菜单栏中，选择"文件"|"另存为"命令，如图4-21所示。

图4-20 删除全部标记

图4-21 选择"另存为"命令

STEP 05 执行操作后，即可弹出"另存为"对话框，如图4-22所示。

STEP 06 在"另存为"对话框中，❶设置合适的文件名、位置和格式；❷单击"确定"按钮，如图4-23所示，即可保存音频。

图4-22 "另存为"对话框

图4-23 设置保存参数

05

SOUND ENGINEER

第5章 | 儿童故事：
制作《小雪人多多》

儿童故事是开启儿童智慧大门的一把钥匙，倾听儿童故事，可以活跃和开阔儿童的思维，提升儿童的思维能力和想象力，本章主要介绍制作儿童故事音频的操作方法，帮助读者掌握音频处理技法。

5.1 《小雪人多多》效果展示

儿童故事的听者定位是儿童,因此在制作儿童故事音频时,要保证其内容符合儿童的需要,音频声音需清晰、语速适中且无杂音。

在制作儿童故事《小雪人多多》之前,我们首先来欣赏本案例的音频效果,并了解案例的学习目标、制作思路、知识讲解和要点讲堂。

5.1.1 效果欣赏

本案例制作的儿童故事是《小雪人多多》,其音波效果如图5-1所示。

图5-1 《小雪人多多》音波效果

5.1.2 学习目标

知识目标	掌握儿童故事《小雪人多多》的制作方法
技能目标	(1)掌握放大音乐时间的操作方法 (2)掌握将杂音静音处理的操作方法 (3)掌握缩小音乐时间的操作方法 (4)掌握设置音频减速效果的操作方法
本章重点	设置音频减速效果
本章难点	将杂音静音处理
视频时长	2分27秒

5.1.3 制作思路

音频语速的快慢会影响音频的最终呈现效果,不紧不慢的语速不仅听起来令人舒心,适当的停顿还能让人更好地体验声音中的情感。

在制作儿童故事《小雪人多多》时,首先需要放大音乐时间,将音频开始位置的杂音进行静音处理,然后缩小音乐的时间,最后可以设置音频减速效果。图5-2所示为本案例的制作思路。

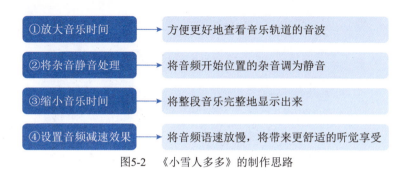

图5-2 《小雪人多多》的制作思路

5.1.4 知识讲解

儿童是未来的希望，是社会的栋梁，是家庭的重要组成部分。因此，无论是社会、学校，还是家庭，都十分注重儿童的教育。

儿童故事寓教于乐，把娱乐和教育融合在一起，能让儿童在娱乐中学会知识。在当下，许多家长都乐意让儿童听故事，甚至在睡前习惯给儿童放一首睡前故事，因此儿童故事成为电台的热门频道之一。

5.1.5 要点讲堂

在菜单栏中，选择"效果"|"静音"命令，即可将选择的音乐片段设置为静音。而在"剪辑"菜单中也有一个"静音"命令，该命令可以将多轨编辑器声轨中的音乐设置为静音，只是听上去音乐片段没有声音，但音乐的音波不会受任何影响。

本例讲解的"静音"命令，就是将音波设置为静音。用户可以适当使用静音操作，将录错的片段设置为静音。

5.2 《小雪人多多》制作流程

本节介绍在儿童故事音频中如何消除出现的杂音和处理语速过快的操作方法，主要包括放大音乐时间、将杂音静音处理、缩小音乐时间、设置音频减速效果等内容，使音频听起来更自然、舒适。

5.2.1 放大音乐时间

扫码看视频

放大音乐时间是指放大"编辑器"窗口中音乐的时间码，以方便用户更好地查看音乐的声线和音乐轨道的音波。因此，当用户需要更细致地查看音乐的时间码，并对特定时间段的音乐进行编辑时，则可以对音乐的时间进行放大操作。下面介绍放大音乐时间的操作方法。

STEP 01 >> 在菜单栏中，选择"文件"|"打开"命令，如图5-3所示，即可弹出"打开文件"对话框。

STEP 02 >> 在"打开文件"对话框中，❶选择事先录制好的儿童故事音频文件；❷单击"打开"按钮，如图5-4所示，即可打开选择的音频文件。

STEP 03 >> 在"编辑器"窗口的右下方，多次单击"放大（时间）"按钮，如图5-5所示。

STEP 04 >> 执行操作后，即可放大音频轨道中的音乐时间，在其中可以查看更加细致的音波效果，如图5-6所示。

图5-3 选择"打开"命令

图5-4 选择音频文件

图5-5 单击"放大（时间）"按钮

图5-6 查看音波效果

5.2.2 将杂音静音处理

扫码看视频

在单轨编辑器中，如果发现音频的开始位置出现少许杂音，此时可以将全部杂音调为静音，下面介绍将杂音静音处理的操作方法。

STEP 01 ▶▶▶ 选取"时间选择工具" ，在音频轨道中选择需要设置为静音的片段，如图5-7所示。

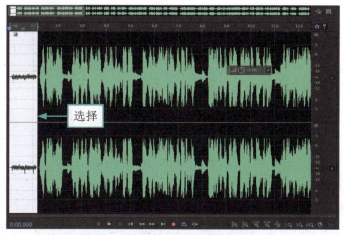

图5-7 选择需要设置为静音的片段

STEP 02 ▶▶▶ 在菜单栏中，选择"效果"|"静音"命令，如图5-8所示。

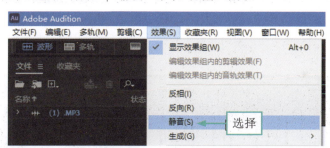

图5-8 选择"静音"命令

STEP 03 ▶▶▶ 执行操作后，即可将选择的音乐片段设置为静音，设置为静音的音乐片段内将不显示任何音波，效果如图5-9所示。

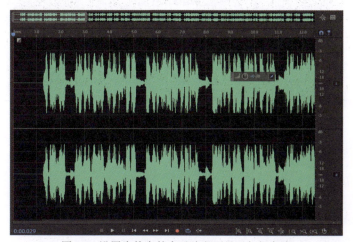

图5-9 设置为静音的音乐片段不显示任何音波

5.2.3 缩小音乐时间

缩小音乐时间是指缩小"编辑器"窗口中的音乐时间码,方便用户更好地查看音乐区间。当用户对音乐的时间执行放大操作后,如果已经完成了对音乐的编辑,此时可以缩小音乐的时间,将整段音乐完整地显示出来。下面介绍缩小音乐时间的操作方法。

扫码看视频

STEP 01 在"编辑器"窗口的右下方,多次单击"缩小(时间)"按钮,如图5-10所示。

图5-10 单击"缩小(时间)"按钮

STEP 02 执行操作后,即可缩小音频轨道中的音乐时间,在其中可以查看整段音乐的音波效果,如图5-11所示。

图5-11 查看音波效果

5.2.4 设置音频减速效果

扫码看视频

通过使用"伸缩与变调"功能,可以设置音频减速效果,恰当的语速可以更好地表达情感。下面介绍设置音频减速效果的操作方法。

STEP 01 在菜单栏中,选择"效果"|"时间与变调"|"伸缩与变调(处理)"命令,如图5-12所示。

STEP 02 执行操作后,即可弹出"效果-伸缩与变调"对话框,如图5-13所示。

 第5章 儿童故事：制作《小雪人多多》

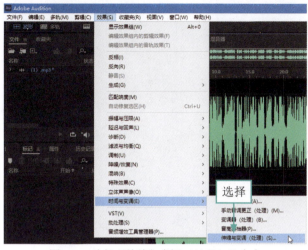

图5-12 选择"伸缩与变调（处理）"命令

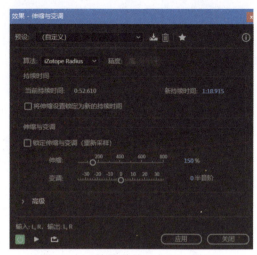

图5-13 "效果-伸缩与变调"对话框

STEP 03 ❶单击"预设"下拉按钮；❷在弹出的下拉列表中选择"减速"选项，如图5-14所示，对音频进行减速。

STEP 04 单击"应用"按钮，如图5-15所示，即可设置音频减速效果。

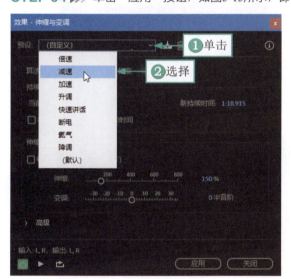

图5-14 选择"减速"选项

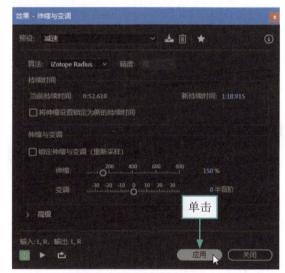

图5-15 单击"应用"按钮

06 SOUND ENGINEER

第6章 | 人物解读：制作《孙悟空》

对于经典人物的解读自古有之，这些人物可以是真实存在的历史人物，也可以是经典作品中的虚构人物。本章主要介绍在制作人物解读音频的过程中，如何做好前期的录制工作和后期的剪辑操作，帮助读者改善和优化音频效果。

6.1 《孙悟空》效果展示

孙悟空是《西游记》中的经典人物，他以法术高强、机智聪明和勇敢无畏的人物形象深入人心，从古至今获得了无数人的喜爱。

在制作人物解读《孙悟空》之前，我们首先来欣赏本案例的音频效果，并了解案例的学习目标、制作思路、知识讲解和要点讲堂。

6.1.1 效果欣赏

本案例制作的人物解读是《孙悟空》，其音波效果如图6-1所示。

图6-1 《孙悟空》音波效果

6.1.2 学习目标

知识目标	掌握人物解读《孙悟空》的制作方法
技能目标	（1）掌握增强麦克风属性的操作方法 （2）掌握穿插录音的操作方法 （3）掌握降低嘶嘶声的操作方法 （4）掌握添加背景音乐的操作方法 （5）掌握切割音频素材的操作方法
本章重点	降低嘶嘶声
本章难点	添加背景音乐
视频时长	8分17秒

6.1.3 制作思路

在制作人物解读《孙悟空》时，首先需要增强麦克风的录音属性，如果录制的音频中有需要重录的部分，可以进行穿插录音。其次，需要降低音频中的嘶嘶声，减少音频中的噪声，并通过新建一个空白的多轨音频文件的方法添加背景音乐，最后对音频进行切割。图6-2所示为本案例的制作思路。

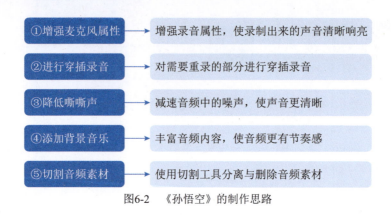

图6-2 《孙悟空》的制作思路

6.1.4 知识讲解

孙悟空是经典文学作品《西游记》中的人物,他嫉恶如仇、不畏强权、敢作敢当,从孙悟空身上,我们可以一窥《西游记》作者当时那个年代的社会环境,体验《西游记》作者对孙悟空的情感、态度。

好的人物是值得反复揣摩和解读的,这样不仅可以培养文学思维和文学素养,还能从中学到许多人生知识,树立民族精神。

6.1.5 要点讲堂

在Adobe Audition 2023工作界面中,可以通过快捷键快速切换工具栏中的工具。按键盘上的R键,可以快速切换至切断所选剪辑工具█;按键盘上的T键,可以快速切换至时间选择工具█;按键盘上的V键,可以快速切换至移动工具█;按键盘上的Y键,可以快速切换至滑动工具█。掌握这些快捷键操作,有利于提高后期音频剪辑的效率。

6.2 《孙悟空》制作流程

本节主要介绍了增强麦克风属性、进行穿插录音、降低嘶嘶声、添加背景音乐和切割音频素材等内容,帮助读者掌握消除音频中出现的嘶嘶声和切割音频素材的操作方法,让音频更清晰、流畅。

6.2.1 增强麦克风属性

扫码看视频

如果用麦克风录制出来的声音太小,而且声音听起来也不够清晰,此时可以增强麦克风的属性,使声音大而清晰。下面介绍增强麦克风属性的操作方法。

STEP 01 ▶▶ 在Windows系统的任务栏中,❶用鼠标右键单击音量图标█;❷在弹出的快捷菜单中选择"声音"命令,如图6-3所示,即可弹出"声音"对话框。

STEP 02 ▶▶ 在"声音"对话框中,❶单击"录制"标签;❷选择"麦克风"选项;❸单击"属性"按钮,如图6-4所示,即可弹出"麦克风属性"对话框。

STEP 03 ▶▶ 在"麦克风 属性"对话框中,❶单击"级别"标签;❷将滑块向右拖曳至最大;❸单击"确定"按钮,如图6-5所示,即可增强麦克风的录音属性。

图6-3 选择"声音"命令

图6-4 "声音"对话框

图6-5 "麦克风 属性"对话框

6.2.2 进行穿插录音

如果觉得后半部分的音频没有录好，需要重新录制的话，可以将前半部分已经录制好的音频保存起来，然后重新录制后半部分的音频即可。下面介绍进行穿插录音的操作方法。

扫码看视频

STEP 01 ▶▶ 在Adobe Audition 2023工作界面中，按Ctrl+O组合键，打开已经录好的音频文件，选择后半部分需要重新录制的音乐区间，如图6-6所示。

图6-6 选择需要重新录制的音乐区间

STEP 02 在选择的音乐区间上，单击鼠标右键，在弹出的快捷菜单中选择"静音"命令，如图6-7所示。

图6-7 选择"静音"命令

STEP 03 执行操作后，即可将选择的音乐区间设置为静音，设置为静音的音乐区间内将不显示任何音波，如图6-8所示。

图6-8 设置为静音的音乐区间不显示任何音波

STEP 04 ❶将时间线定位到需要进行穿插录音的起始位置；❷单击"编辑器"窗口下方的"录制"按钮◉，如图6-9所示，即可开始进行穿插录音，重新录制后半部分的音频。

图6-9 进行穿插录音

48

STEP 05 >>> 待后半部分的音频录制完成后,单击"停止"按钮■,如图6-10所示,即可停止音频的录制操作,在"编辑器"窗口中可以查看录制的音频音波效果。

图6-10　单击"停止"按钮

6.2.3　降低嘶嘶声

扫码看视频

"降低嘶嘶声"效果器可以减少如音频录音带、唱片或麦克风源的嘶声。"降低嘶嘶声"效果器可以明显地降低一个频率范围的振幅,在频率范围内超过门限的音频将保持不变,如果音频背景有持续的嘶声,嘶声可以完全被删除。下面介绍降低嘶嘶声的操作方法。

STEP 01 >>> 在菜单栏中,选择"效果"|"降噪/恢复"|"降低嘶声(处理)"命令,如图6-11所示,即可弹出"效果-降低嘶声"对话框。

STEP 02 >>> 在"效果-降低嘶声"对话框中,❶单击"预设"下拉按钮;❷在弹出的下拉列表中选择"高"选项,如图6-12所示。

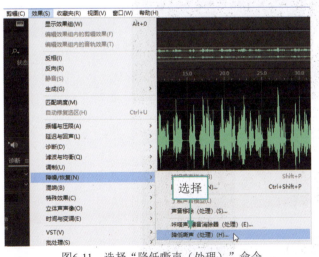

图6-11　选择"降低嘶声(处理)"命令

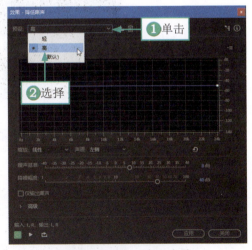

图6-12　选择"高"选项

STEP 03 >>> 设置好预设模式后,在预览框的中间区域单击鼠标左键,❶添加一个关键帧并向下拖曳关键帧的位置,调整噪声基准;❷单击"应用"按钮,如图6-13所示。

STEP 04 >>> 执行操作后,即可处理音频文件中的嘶嘶声,使声音听起来更加流畅、舒服,音波效果如

图6-14所示。

STEP 05 在菜单栏中，选择"文件"|"保存"命令，如图6-15所示，即可保存文件。

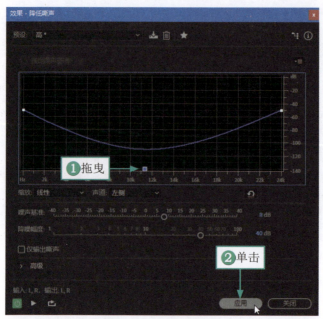

图6-13　调整噪声基准

图6-14　音波效果

图6-15　选择"保存"命令

6.2.4 添加背景音乐

为录制的视频降低嘶嘶声后，接下来就可以为其添加背景音乐，丰富其音频内容。下面介绍添加背景音乐的操作方法。

扫码看视频

STEP 01 按Ctrl+N组合键，新建一个空白的多轨混音文件，如图6-16所示。

图6-16 新建一个空白的多轨混音文件

STEP 02 在"文件"面板中，单击"导入文件"按钮，如图6-17所示，弹出"导入文件"对话框。

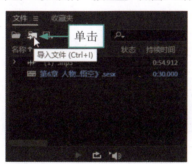

图6-17 单击"导入文件"按钮

STEP 03 在"导入文件"对话框中，❶选择要导入的音频文件；❷单击"打开"按钮，如图6-18所示，即可在"文件"面板中导入音频。

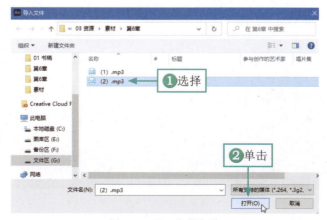

图6-18 导入音频文件

STEP 04 将录制的音频和背景音乐分别导入"编辑器"窗口的轨道1和轨道2中,如图6-19所示。

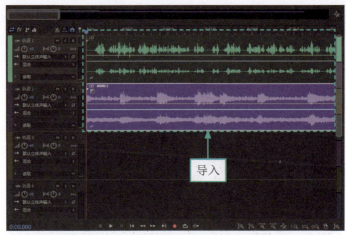

图6-19 将音频和背景音乐导入轨道1和轨道2中

6.2.5 切割音频素材

要想对一整段音频的某个区间进行单独编辑时,就需要将该区间从整个音频文件中脱离出来,这时可以使用"切断所选剪辑工具" 进行分离操作。当不再需要音频中的某一段声音时,也可以使用切割工具进行分离与删除,切割工具只适用于多轨混音文件。下面介绍切割音频素材的操作方法。

STEP 01 在工具栏中,选取"切断所选剪辑工具" ,如图6-20所示。

图6-20 选取切断所选剪辑工具

STEP 02 在轨道1中,将鼠标移至音频的相应时间位置,单击鼠标左键,即可切割音频素材,此时音频素材的中间显示一条切割线,如图6-21所示,表示音乐已被切割。

图6-21 音频素材的中间显示一条切割线

STEP 03 在工具栏中,选取"移动工具" ,如图6-22所示。

52

图6-22　选取移动工具

STEP 04 >>> 选择轨道1中被切割出来的后一段音频，如图6-23所示，按Delete键，即可删除所选音频。

图6-23　选择切割出来的后一段音频

STEP 05 >>> 使用同样的方法，在轨道2中的适当时间位置切割音频素材，如图6-24所示。

图6-24　切割轨道2中的音频素材

STEP 06 >>> 选取"移动工具" ，选择轨道2中的后一段音频，按Delete键删除音频，效果如图6-25所示。

图6-25　删除音频后的音波效果

STEP 07 选择轨道1中的音频，在工具栏中，单击"波形"按钮，如图6-26所示，即可进入波形编辑器。

图6-26　单击"波形"按钮

STEP 08 在"编辑器"窗口的"调节振幅"文本框中，输入数值10，如图6-27所示，按Enter键确认，即可增加轨道1音频的音量。

STEP 09 使用同样的方法，查看轨道2中音频的波形状态，并在"调节振幅"文本框中，输入数值-15，如图6-28所示，按Enter键确认，即可减弱轨道2音频的音量，最后导出音频即可。

图6-27　输入数值10

图6-28　输入数值-15

07 SOUND ENGINEER

第7章 | 情感频道：制作《爱情故事》

爱情是一个被反复提起的主题，每当提到爱情，人们经常会说起一两个关于爱情的故事，故事的主角或许是自己，或许是身边的朋友，又或许是不太熟悉但又耳闻过的其他人。各大电台的情感频道总是有许多关于爱情的故事值得分享，而本章以制作情感频道《爱情故事》为例，帮助读者进一步掌握有关Audition软件的操作方法。

7.1 《爱情故事》效果展示

爱情是美好的，但是有些爱情也许只能在心中永恒，成为一段美丽的回忆。

在制作情感频道《爱情故事》之前，我们首先来欣赏本案例的音频效果，并了解案例的学习目标、制作思路、知识讲解和要点讲堂。

7.1.1 效果欣赏

本案例制作的是情感频道的《爱情故事》，其音波效果如图7-1所示。

图7-1 《爱情故事》音波效果

7.1.2 学习目标

知识目标	掌握情感频道《爱情故事》的制作方法
技能目标	（1）掌握伴随背景音乐录制的操作方法 （2）掌握修复混合音频录错部分的操作方法 （3）掌握进行音频爆音降噪的操作方法 （4）掌握运用画笔选择工具的方法 （5）掌握修改音频声道类型的操作方法
本章重点	进行音频爆音降噪
本章难点	运用画笔选择工具
视频时长	6分09秒

7.1.3 制作思路

在制作情感频道的《爱情故事》时，首先需要在多轨混音文件中导入一段背景音乐，伴随背景音乐录制语音旁白，录制的音频中如果有需要重录的部分，可以通过穿插录音修复混合音频录错部分。

其次，对录制的语音旁白需要进行音频爆音降噪处理，消除音频中的爆音，并运用画笔选择工具选择和消除音频中的杂音，最后可以在导出文件时修改音频的声道类型。图7-2所示为本案例的制作思路。

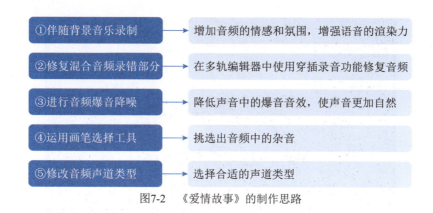

图7-2 《爱情故事》的制作思路

7.1.4 知识讲解

在各大电台平台中，经常能看到其中设置了情感频道的分类，它以情感、人生、成长等为话题，讲述人生经验、分享生活中的情感故事。在这个快节奏的时代，人人都会产生压力和感到焦虑，而情感频道电台以温柔、舒适的声音和真实的小故事，抚慰人们的心灵，驱散心中的孤独。本章以制作《爱情故事》为例，讲解制作音频的相关小技巧。

7.1.5 要点讲堂

在Adobe Audition 2023软件的多轨编辑器中，穿插录音使用得比较频繁，因为用户录制完多段音频文件后，在听的过程中会发现某几句录得不好，希望重新录制，但如果从头开始录就比较麻烦，此时我们可以使用穿插录音功能对中间录错的部分进行重新录制，该功能可以提高用户的音频制作效率。

7.2 《爱情故事》制作流程

本节主要介绍伴随背景音乐录制、修复混合音频录错部分、进行音频爆音降噪、运用画笔选择工具和修改音频声道类型等内容，帮助读者进一步掌握音频降噪的处理方法，提升音频的声音品质。

7.2.1 伴随背景音乐录制

在Adobe Audition 2023软件中，不仅可以单独录制音频文件，还可以在多轨编辑器中导入背景音乐，一边播放背景音乐一边录制语音旁白，以增加音频的情感和氛围，增强语音的渲染力。下面介绍伴随背景音乐录制的操作方法。

扫码看视频

STEP 01 在菜单栏中，选择"文件"|"新建"|"多轨会话"命令，新建一个多轨混音文件，如图7-3所示。

STEP 02 在"文件"面板中，单击"导入文件"按钮，将背景音乐导入"文件"面板中，并将其拖曳至轨道1中，如图7-4所示。

STEP 03 在轨道2中，单击"录制准备"按钮，如图7-5所示，使其呈红色，表明录制的是轨道2的音频。

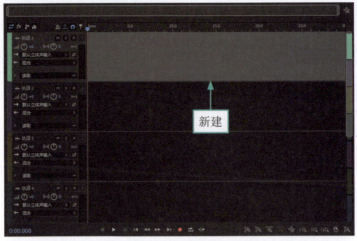

图7-3　新建一个多轨混音文件

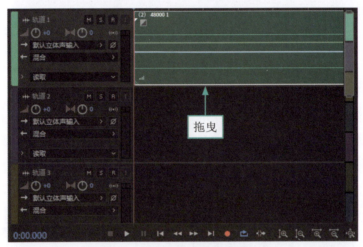

图7-4　将背景音乐拖曳至轨道1中

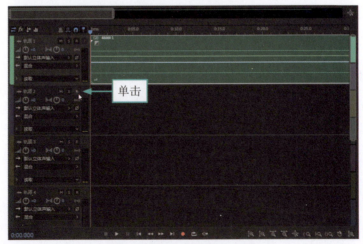

图7-5　单击"录制准备"按钮

STEP 04 >>> 单击"编辑器"窗口下方的"录制"按钮●，如图7-6所示，则轨道1中开始播放背景音乐，轨道2中开始同步录制。

第7章 情感频道：制作《爱情故事》

图7-6 单击"录制"按钮

STEP 05 单击"编辑器"窗口下方的"停止"按钮，如图7-7所示，即可完成录制。

图7-7 单击"停止"按钮

7.2.2 修复混合音频录错部分

扫码看视频

在Adobe Audition 2023工作界面中，不仅可以在单轨编辑器中使用穿插录音功能，还可以在多轨编辑器中使用穿插录音功能。通过时间选择工具选择需要穿插录音的部分，单击"录音"按钮，即可开始录音。下面介绍修复混合音频录错部分的操作方法。

STEP 01 选取"时间选择工具"，在轨道2中，选择需要穿插录音的部分，如图7-8所示。

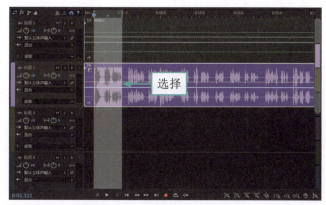

图7-8 选择需要穿插录音的部分

59

STEP 02 ❶单击轨道2中的"录制准备"按钮，使其呈红色；❷单击"录制"按钮，如图7-9所示，即可重新录制，修复录错的音频部分。

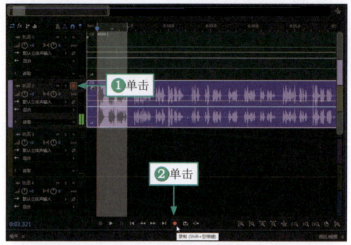

图7-9　开始录制

STEP 03 单击"停止"按钮，如图7-10所示，即可完成录制，修复混合音频中录制错误的部分。

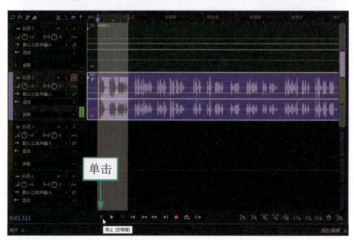

图7-10　单击"停止"按钮

7.2.3　进行音频爆音降噪

扫码看视频

在Adobe Audition 2023软件中，爆音降噪器可以修复音乐中的失真部分，降低声音中的爆音音效，使声音听起来更加自然。下面介绍进行音频爆音降噪的操作方法。

STEP 01 选择轨道2中的音频，单击"波形"按钮，如图7-11所示，即可进入波形编辑器中。

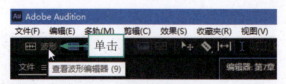

图7-11　单击"波形"按钮

STEP 02 在菜单栏中，选择"效果"|"诊断"|"爆音降噪器（处理）"命令，如图7-12所示，弹出"诊断"面板。

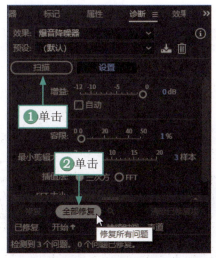

图7-12 选择"爆音降噪器（处理）"命令

STEP 03 在"诊断"面板中，❶单击"扫描"按钮，扫描音频中失真的声音；❷单击"全部修复"按钮，如图7-13所示，执行操作后，即可修复扫描出的问题。

图7-13 "诊断"面板

7.2.4 运用画笔选择工具

扫码看视频

"画笔选择工具" 的操作方式比较随意，可以根据频谱频率的显示状态，运用画笔选择工具挑选出音频中需要编辑的部分，如音频杂音、噪声等。下面介绍运用画笔选择工具的操作方法。

STEP 01 在音频的适当位置定位时间线，按M键，添加一个提示标记，如图7-14所示，把杂音的起始位置标记出来。

STEP 02 单击"显示频谱频率显示器"按钮，进入频谱频率模式，在工具栏中，选取"画笔选择工具"，如图7-15所示。

STEP 03 将鼠标指针移至音频频谱中的合适位置，按住鼠标左键并拖曳进行涂抹，如图7-16所示，释放鼠标左键，即可选择音频中的杂音部分。

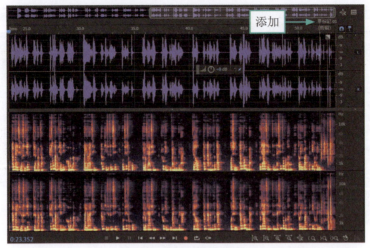

图7-14 添加一个提示标记

图7-15 选取画笔选择工具

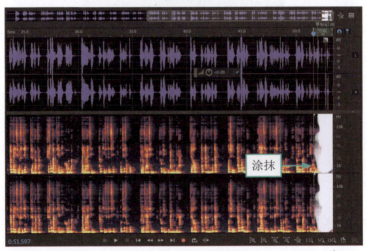

图7-16 对杂音部分进行涂抹

STEP 04 按Delete键，删除音频中的杂音部分，如图7-17所示。

STEP 05 将鼠标指针移至提示标记上，单击鼠标右键，在弹出的快捷菜单中选择"删除标记"命令，如图7-18所示，即可删除提示标记。

STEP 06 在工具栏中，单击"多轨"按钮，如图7-19所示，即可回到多轨编辑器中。

STEP 07 选取"切断所选剪辑工具"，将轨道1中的多余音频切割出来，使前一段音频与轨道2录制的语音旁白长度一致，如图7-20所示。

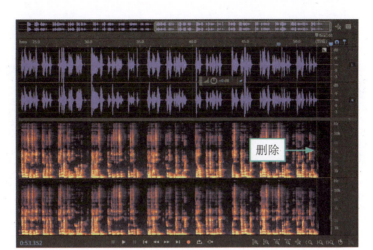

图7-17　删除音频中的杂音部分

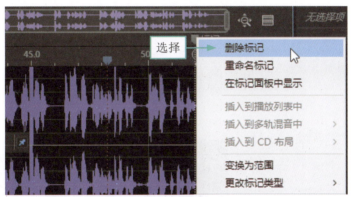

图7-18　选择"删除标记"命令

图7-19　单击"多轨"按钮

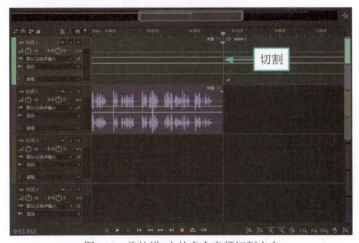

图7-20　将轨道1中的多余音频切割出来

STEP 08 选取"移动工具"，选择切割出来的多余音频，如图7-21所示，按Delete键，即可删除多余音频。

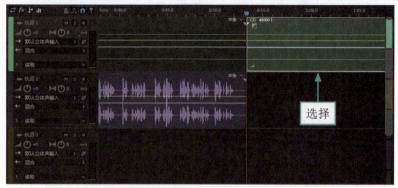

图7-21　选择切割出来的多余音频

7.2.5　修改音频声道类型

在编辑音频的过程中，当用户对音频的声道也有要求时，我们可以修改音频的声道类型。下面介绍修改音频声道类型的操作方法。

扫码看视频

STEP 01 在菜单栏中，选择"文件"|"导出"|"多轨混音"|"整个会话"命令，如图7-22所示，弹出"导出多轨混音"对话框。

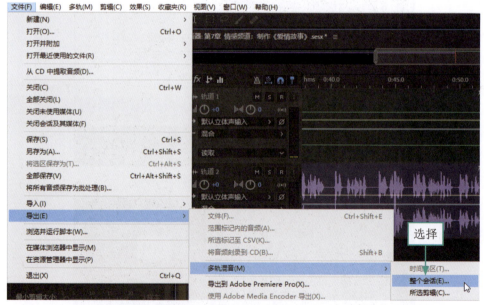

图7-22　选择"整个会话"命令

STEP 02 在"导出多轨混音"对话框中，❶设置合适的文件名、位置和格式；❷单击"混音选项"列表框右侧的"更改"按钮，如图7-23所示。

STEP 03 在弹出的"混音选项"对话框中，❶取消选中"立体声"复选框；❷选中"单声道"复选框；❸单击"确定"按钮，如图7-24所示，即可修改混合音频声道类型。

64

第7章 情感频道：制作《爱情故事》

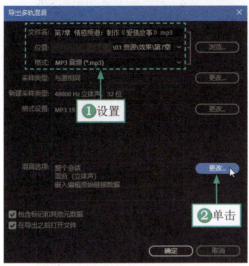

图7-23 "导出多轨混音"对话框

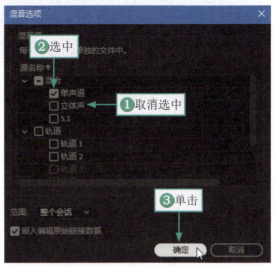

图7-24 设置混合音频声道类型

STEP 04 >> 返回到"导出多轨混音"对话框，单击"确定"按钮，如图7-25所示，即可导出和保存音频。

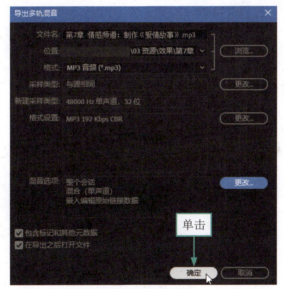

图7-25 导出多轨混音

08 SOUND ENGINEER

第8章 | 人生成长：制作《简单生活》

　　成长是每个人都要经历的过程，然而成长总是伴随着笑容与眼泪，好似得到了什么的同时，又失去了什么。关于成长的故事和经验，每个人都有不一样的体验，我们不妨把这些关于成长的感受录制为一个音频。本章以《简单生活》为题，制作一个有关人生成长的音频，同时分享在制作过程中的一些小妙招，帮助读者提高音频制作效率。

8.1 《简单生活》效果展示

关于人生成长的话题,有太多的故事值得分享,如何学会简单生活,消除过多的压力与焦躁,也是成长的感受之一。

在制作人生成长《简单生活》之前,我们首先来欣赏本案例的音频效果,并了解该案例的学习目标、制作思路、知识讲解和要点讲堂。

8.1.1 效果欣赏

本案例制作的是人生成长《简单生活》,其音波效果如图8-1所示。

图8-1 《简单生活》音波效果

8.1.2 学习目标

知识目标	掌握人生成长《简单生活》的制作方法
技能目标	(1)掌握设置轨道颜色和名称的操作方法 (2)掌握对杂音进行消音处理的操作方法 (3)掌握拆分一段完整音频的操作方法 (4)掌握调整轨道输出音量的操作方法 (5)掌握输出为AIFF音频文件的操作方法
本章重点	对杂音进行消音处理
本章难点	调整轨道输出音量
视频时长	8分13秒

8.1.3 制作思路

在制作人生成长《简单生活》时,我们可以在多轨编辑器中设置轨道的颜色和名称,以区分不同轨道中的音频。其次,还需要对录制的语音旁白中的杂音进行消音处理,使录制的声音更清晰、响亮。接下来,拆分一段完整音频,以便对拆分的音频进行剪辑处理。最后,调整每条轨道的输出音量,将文件以AIFF格式保存导出。图8-2所示为本案例的制作思路。

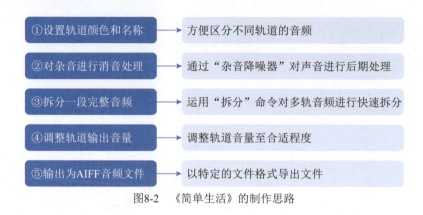

图8-2 《简单生活》的制作思路

8.1.4 知识讲解

人生成长的话题对每个人来说都有着相似或不同的感受，从学校到社会是一种成长，从小孩到大人也是一种成长，成长的过程中，不可避免地会出现困扰和迷茫，当我们通过电台倾听别人的成长经验、分享自己的成长故事时，可以在一定程度上驱散心中的迷茫，给深夜中的倾听者带来温柔。

8.1.5 要点讲堂

在Adobe Audition 2023多轨编辑器中，包括4种不同类型的轨道。

（1）视频轨道：视频轨道可以导入视频，一个会话只能创建一条视频轨道，且视频轨道位于多轨编辑器的最上方。

（2）音频轨道：音频轨道中可以导入音频，创建多条音频轨道。音频轨道提供最大范围的控件，可以指定输入和输出，应用效果和均衡，将路由音频发送至总线，并进行自动化混音。

（3）总线轨道：总线轨道能将多条音频的输出效果进行合并，并可以集中控制。

（4）主音轨：主音轨可以轻松合并多条轨道和总线的输出，并使用单个消音器控制它们。一个会话只有一条主音轨，且主音轨位于多轨编辑器的最下方轨道。

8.2 《简单生活》制作流程

本节主要介绍在制作《简单生活》案例的过程中，如何设置轨道颜色和名称、对杂音进行消音处理、拆分一段完整音频、调整轨道输出音量和输出为AIFF音频文件等内容，优化音频的音质，提升制作音频的效果。

8.2.1 设置轨道颜色和名称

在多轨编辑器中，可以为不同的轨道设置不同的颜色和名称，方便我们区分不同轨道中的音频。下面介绍设置轨道颜色和名称的操作方法。

扫码看视频

STEP 01 ▶▶▶ 按Ctrl＋N组合键，新建一个空白的多轨混音文件，如图8-3所示。

STEP 02 ▶▶▶ 将录制的音频和背景音乐导入"文件"面板中，并分别拖曳至轨道1和轨道2中，如图8-4所示。

图8-3 新建一个空白的多轨混音文件

图8-4 导入并分别拖曳至轨道1和轨道2中

STEP 03 将鼠标指针移至轨道面板左侧,此时鼠标指针显示为手形状 ,如图8-5所示。

图8-5 鼠标指针显示为手形状

STEP 04 单击鼠标右键,在弹出的快捷菜单中选择"音轨颜色"命令,如图8-6所示,即可弹出"音轨颜色"对话框。

STEP 05 在"音轨颜色"对话框中,❶选择一个合适的颜色色块;❷单击"确定"按钮,如图8-7所

示,即可修改轨道颜色。

图8-6 选择"音轨颜色"命令　　　　图8-7 设置音轨颜色

STEP 06 返回多轨编辑器,即可查看轨道颜色修改后的效果,如图8-8所示。

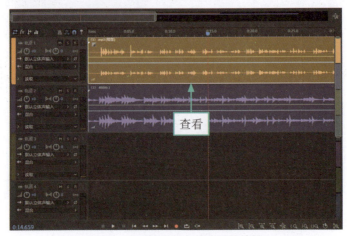

图8-8 查看轨道颜色修改后的效果

STEP 07 在轨道面板中,双击轨道名称,此时轨道名称显示为可编辑状态,如图8-9所示,即可对轨道名称进行修改。

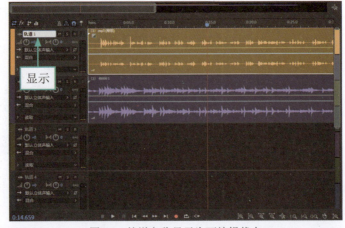

图8-9 轨道名称显示为可编辑状态

STEP 08 >>> 在文本框中输入轨道名称"语音旁白",如图8-10所示,按Enter键确认,即可重新命名轨道。

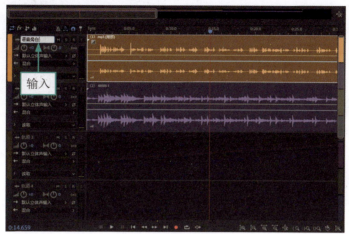

图8-10　输入轨道名称

STEP 09 >>> 使用同样的方法,更改轨道2的颜色和名称,如图8-11所示。

图8-11　更改轨道2的颜色和名称

8.2.2　对杂音进行消音处理

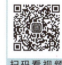

扫码看视频

在Adobe Audition 2023软件中,"杂音降噪器"可以侦测并删除无线麦克风、唱片和其他音源的杂音与爆裂声。当语音旁白录制完成后,在播放的过程中如果觉得声音中有杂音或者碎音,此时可以通过"杂音降噪器"对声音进行后期处理。下面介绍对杂音进行消音处理的操作方法。

STEP 01 >>> 在"编辑器"窗口中,❶选择语音旁白音频;❷单击工具栏中的"波形"按钮■,如图8-12所示,进入波形编辑器。

STEP 02 >>> 在菜单栏中,选择"效果"|"诊断"|"杂音降噪器(处理)"命令,如图8-13所示,即可弹出"诊断"面板。

STEP 03 >>> 在"诊断"面板中,❶单击"扫描"按钮,扫描音频中的杂音;❷单击"全部修复"按钮,如图8-14所示,进行修复操作。

STEP 04 >>> 执行操作后,❶单击"清除已修复项"按钮,清除已修复的问题;❷"诊断"面板下方提示还

有一些声音问题未修复；❸单击"全部修复"按钮，如图8-15所示，即可完成所有杂音问题的修复操作。

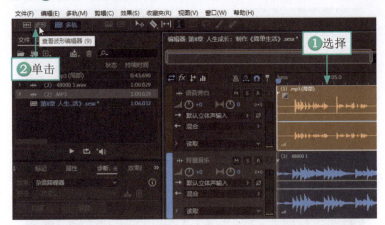

图8-12　单击"波形"按钮

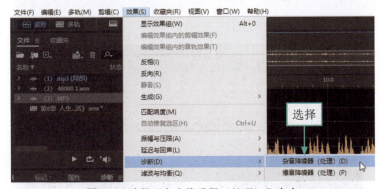

图8-13　选择"杂音降噪器（处理）"命令

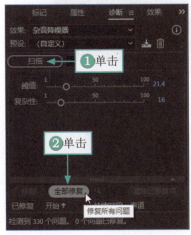

图8-14　"诊断"面板

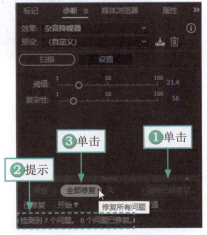

图8-15　修复所有问题

8.2.3　拆分一段完整音频

在Adobe Audition 2023工作界面中，运用"拆分"命令可以对多轨音频进行快速拆分，将一段音频拆分为两小段。下面介绍拆分一段完整音频的操作方法。

STEP 01 ▶▶▶ 在工具栏中，单击"多轨"按钮，如图8-16所示，即可返回多轨编辑器。

扫码看视频

STEP 02 在语音旁白音频中，定位时间线的位置，如图8-17所示，将音频开头的静音结束位置定位出来。

图8-16 单击"多轨"按钮

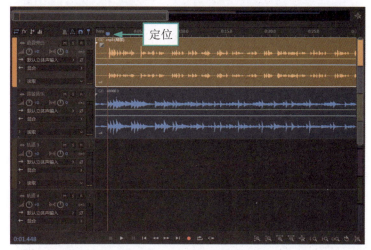

图8-17 定位时间线的位置

STEP 03 在菜单栏中，选择"剪辑"|"拆分"命令，如图8-18所示，即可拆分音频片段。

图8-18 选择"拆分"命令

STEP 04 使用同样的方法，将语音旁白音频末尾的杂音部分拆分出来，如图8-19所示。

图8-19 将语音旁白末尾的杂音部分拆分出来

STEP 05 >>> 选择语音旁白音频中拆分出来的最后一段音频，按Delete键，即可删除拆分后的音频片段，效果如图8-20所示。

STEP 06 >>> 使用同样的方法，将背景音乐拆分并删除拆分后的最后一段音频，使背景音乐时长与语音旁白音频的时长一致，如图8-21所示。

图8-20　删除拆分后的音频片段效果

图8-21　设置背景音乐时长与语音旁白时长一致

8.2.4　调整轨道输出音量

扫码看视频

在多轨编辑器的轨道面板中，设置"音量"按钮的参数，可以批量调整轨道上所有音频的音量，将音量统一提高或降低。当音量参数为正数时，表示提高音量；当音量参数为负数时，表示降低音量。下面介绍调整轨道输出音量的操作方法。

STEP 01 >>> 在"语音旁白"面板中，将"音量"按钮的参数调整为+15，如图8-22所示，提高语音旁白音频的音量。

STEP 02 >>> 在"背景音乐"面板中，将"音量"按钮的参数调整为-5.1，如图8-23所示，降低背景音乐的音量。

STEP 03 >>> 执行操作后，单击"播放"按钮，如图8-24所示，即可试听音频效果。

图8-22　提高音量

图8-23　降低音量

扫码看视频

图8-24　单击"播放"按钮

8.2.5　输出为AIFF音频文件

AIFF格式是一种应用程序的声音格式，被广泛应用于Macintosh（简称Mac，苹果电脑）平台及其应用程序中，AIFF支持ACE2、ACE8、MAC3和MAC6压缩，支持16位44.1kHz立体声。下面介绍输出为AIFF音频文件的操作方法。

STEP 01 >>> 在菜单栏中，选择"文件"|"导出"|"多轨混音"|"整个会话"命令，如图8-25所示，即可弹出"导出多轨混音"对话框。

图8-25 选择"整个会话"命令

STEP 02 >>> 在"导出多轨混音"对话框中，❶设置合适的文件名和位置；❷单击"格式"下拉按钮；❸在弹出的下拉列表中选择AIFF选项，如图8-26所示，更改文件格式。

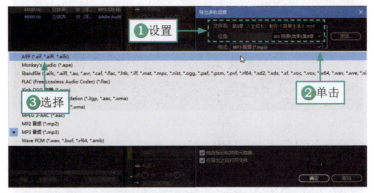

图8-26 选择AIFF选项

STEP 03 >>> 返回"导出多轨混音"对话框，单击"确定"按钮，如图8-27所示，即可将文件以AIFF格式导出。

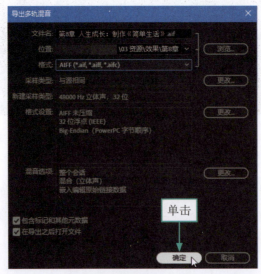

图8-27 单击"确定"按钮

09 SOUND ENGINEER

第9章 | **历史人文：制作《浅说三国》**

电台的历史人文频道为广大历史爱好者和文学爱好者提供了一方天地，在这里，可以了解各种各样的历史故事和历史谜题，还能接触不同学者对历史事件和人文故事的解读。本章以制作历史人文频道中的《浅说三国》为例，带领读者了解制作音频过程中遇到的问题和解决办法。

9.1 《浅说三国》效果展示

在三国这个历史大舞台上,英雄人物一一登场,群雄逐鹿,给后世人留下了无数遐想。

在制作历史人文《浅说三国》之前,我们首先来欣赏本案例的音频效果,并了解案例的学习目标、制作思路、知识讲解和要点讲堂。

9.1.1 效果欣赏

本案例制作的是历史人文《浅说三国》,其音波效果如图9-1所示。

图9-1　《浅说三国》音波效果

9.1.2 学习目标

知识目标	掌握历史人文《浅说三国》的制作方法
技能目标	（1）掌握运用移动工具的操作方法 （2）掌握运用滑动工具的操作方法 （3）掌握裁剪音频片段的操作方法 （4）掌握合并成一个音频文件的操作方法 （5）掌握制作广播级音效的操作方法
本章重点	裁剪音频片段
本章难点	合并成一个音频文件
视频时长	8分41秒

9.1.3 制作思路

在制作历史人文《浅说三国》时,首先需要在多轨混音文件中把音频拆分,运用"移动工具" 拖曳素材插入音频的合适位置,然后运用"滑动工具" 查看音频文件中的内容,通过"裁剪"命令将音频裁剪为合适的内容,最后将多个音频合并成一个音频文件,从而打造广播级的音频效果。图9-2所示为本案例的制作思路。

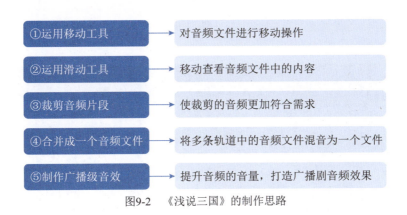

图9-2 《浅说三国》的制作思路

9.1.4 知识讲解

东汉末年分三国，烽火连天战不休。三国的历史，在中国历史长河中留下了浓妆墨彩的一笔。从经久不绝的历史传说到纷繁复杂的文学典籍，三国的故事在人们的口口相传中愈发精彩，甚至不少人是从小听着三国的故事长大的。而在电台的历史人文频道中，从历史故事到民间传说，从历史解读到文学评论，你可以在"声"临其境的声音中再一次感受到三国的历史风光。

9.1.5 要点讲堂

在Adobe Audition 2023软件中，如果需要降低音频的音量，只需在菜单栏中选择"效果"|"振幅与压限"|"增幅"命令，将弹出"效果-增幅"对话框，在"预设"列表框中，选择相应的音量削减选项即可。用户还可以在"增益"选项区中，通过向左拖曳左侧与右侧的滑块，来降低音频的音量属性。

9.2 《浅说三国》制作流程

在多轨编辑器中，要怎样将多个音频文件裁剪为适合自身需求，并合并为一个音频文件呢？本节主要介绍在制作《浅说三国》案例的过程中，如何运用移动工具、滑动工具，以及裁剪音频片段、合并音频文件和制作广播级音效等内容，帮助读者掌握多轨编辑器中的更多操作与设置。

9.2.1 运用移动工具

在Adobe Audition 2023工作界面中，运用"移动工具" ▶﹢可以对音频文件进行移动操作。下面介绍运用移动工具的操作方法。

扫码看视频

STEP 01 ▶▶ 按Ctrl＋N组合键，新建一个空白的多轨混音文件，如图9-3所示。

STEP 02 ▶▶ 按Ctrl＋I组合键，弹出"打开文件"对话框，将录制好的素材导入"文件"面板中，如图9-4所示。

STEP 03 ▶▶ 在"文件"面板中，拖曳素材"（1）.mp3"至轨道1中，拖曳素材"（2）.MP3"至轨道2中，拖曳素材"（3）.mp3"～素材"（5）.mp3"至轨道3中，如图9-5所示。

STEP 04 单击"轨道2"面板上的"静音"按钮，如图9-6所示，使按钮变绿，即可将轨道2静音，用同样的方法，将轨道3也静音。

图9-3 新建一个空白的多轨混音文件

图9-4 将素材导入"文件"面板中

图9-5 拖曳素材至轨道

80

图9-6 单击"静音"按钮

STEP 05 试听轨道1中的音频，按M快捷键，分别在合适的位置添加3个提示标记，如图9-7所示，将需要拆分的位置标记出来。

图9-7 添加3个提示标记

STEP 06 在工具栏中，选取"切断所选剪辑工具" ，在有提示标记的地方拆分，效果如图9-8所示。

图9-8 拆分后的音波效果

STEP 07 >>> 在提示标记上,单击鼠标右键,在弹出的快捷菜单中选择"删除标记"命令,如图9-9所示,即可删除所选标记,用同样的方法,把剩余的提示标记删除。

图9-9 选择"删除标记"命令

STEP 08 >>> 在工具栏中,选取"移动工具" ,如图9-10所示。

图9-10 选取移动工具

STEP 09 >>> 选择轨道3中的素材,按住鼠标左键并将其分别拖曳至轨道1中的合适位置,如图9-11所示。

图9-11 将轨道3中的素材拖曳至轨道1中的合适位置

9.2.2 运用滑动工具

在Adobe Audition 2023工作界面中,运用"滑动工具" 可以移动查看音频文件中的内容,该操作不会移动音频文件的整体位置。下面介绍运用滑动工具的操作方法。

STEP 01 >>> 在工具栏中,选取"滑动工具" ,如图9-12所示。

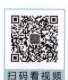

扫码看视频

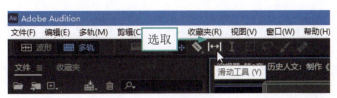

图9-12 选取滑动工具

STEP 02 将鼠标移至音频素材上，此时鼠标指针变成 形状，如图9-13所示。

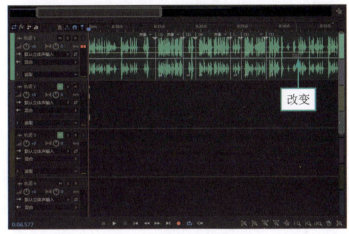

图9-13 鼠标指针改变形状

STEP 03 按住鼠标左键向右拖曳，将隐藏的音乐内容显示出来，此时音频文件的音波有所变化，即可完成使用滑动工具移动音乐内容的操作，如图9-14所示。

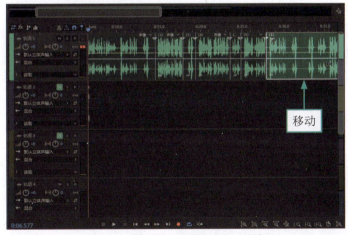

图9-14 使用滑动工具移动音乐内容

9.2.3 裁剪音频片段

在Adobe Audition 2023工作界面中，可以根据需要对音频片段进行裁剪操作，使制作的音频更加符合需求。下面介绍裁剪音频片段的操作方法。

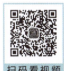

扫码看视频

STEP 01 在"轨道2"面板中，单击"静音"按钮 ，如图9-15所示，使按钮变回黑色，将轨道2的静音状态解除。

STEP 02 在"编辑器"窗口下方，单击"播放"按钮 ，如图9-16所示，即可试听多轨编辑器中的音频。

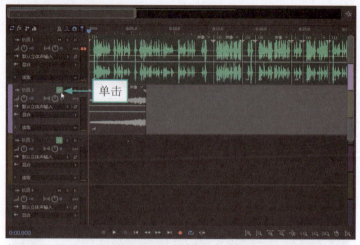

图9-15 单击"静音"按钮

图9-16 单击"播放"按钮

STEP 03 试听完毕后,按M快捷键,在轨道2的合适位置添加提示标记,如图9-17所示,将需要裁剪的位置标记出来。

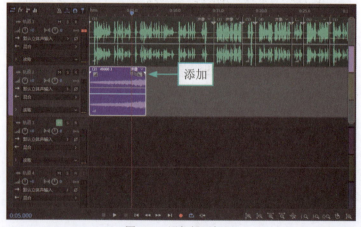

图9-17 添加提示标记

STEP 04 >>> 在工具栏中，单击"波形"按钮，如图9-18所示，进入波形编辑器。

图9-18　单击"波形"按钮

STEP 05 >>> 运用"时间选择工具"，在"编辑器"窗口中，选择需要裁剪的音频片段，如图9-19所示。

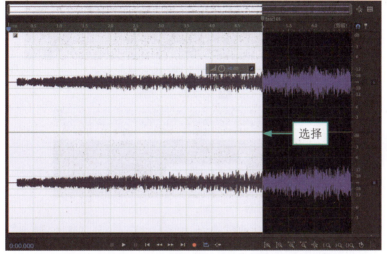

图9-19　选择需要裁剪的音频片段

STEP 06 >>> 在菜单栏中，选择"编辑"|"裁剪"命令，如图9-20所示。

图9-20　选择"裁剪"命令

STEP 07 >>> 执行操作后，即可裁剪选择的音频片段，音波效果如图9-21所示。

图9-21　裁剪后的音波效果

STEP 08 在工具栏中，单击"多轨"按钮，如图9-22所示。

图9-22　单击"多轨"按钮

STEP 09 执行操作后，即可回到多轨编辑器中，如图9-23所示，可以看到没有被选择的音频处于静音状态。

图9-23　回到多轨编辑器中

9.2.4　合并音频文件

在Adobe Audition 2023工作界面中，还可以将多条音频轨道中的音频文件混音为一个新的单轨音频文件。下面介绍合并音频文件的操作方法。

扫码看视频

STEP 01 在菜单栏中，选择"多轨"|"将会话混音为新文件"|"整个会话"命令，如图9-24所示。

图9-24 选择"整个会话"命令

STEP 02 执行操作后,即可将多轨中的多段音频文件合并为一个新的音频文件,效果如图9-25所示。

图9-25 合并音频文件

9.2.5 制作广播级音效

扫码看视频

在Adobe Audition 2023软件中,"增幅"效果器常用于提升或衰减音频素材的信号,可以将音量调大或调小,打造广播级音效。下面介绍制作广播级音效的操作方法。

STEP 01 在菜单栏中,选择"效果"|"振幅与压限"|"增幅"命令,如图9-26所示,即可弹出"效果-增幅"对话框。

图9-26 选择"增幅"命令

STEP 02 在"效果-增幅"对话框中,❶单击"预设"下拉按钮;❷在弹出的下拉列表中选择"＋10dB提升"选项,如图9-27所示,将音频的音量提升10dB。

STEP 03 单击"应用"按钮,如图9-28所示,即可提升音频的音量效果。

87

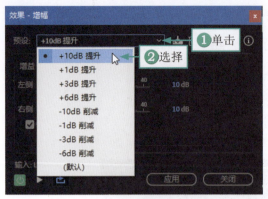
图9-27 选择"+10dB提升"选项

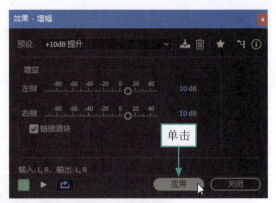
图9-28 单击"应用"按钮

STEP 04 此时,"编辑器"窗口中的音频音波将被放大,音波效果如图9-29所示,最后导出文件即可。

图9-29 音波效果

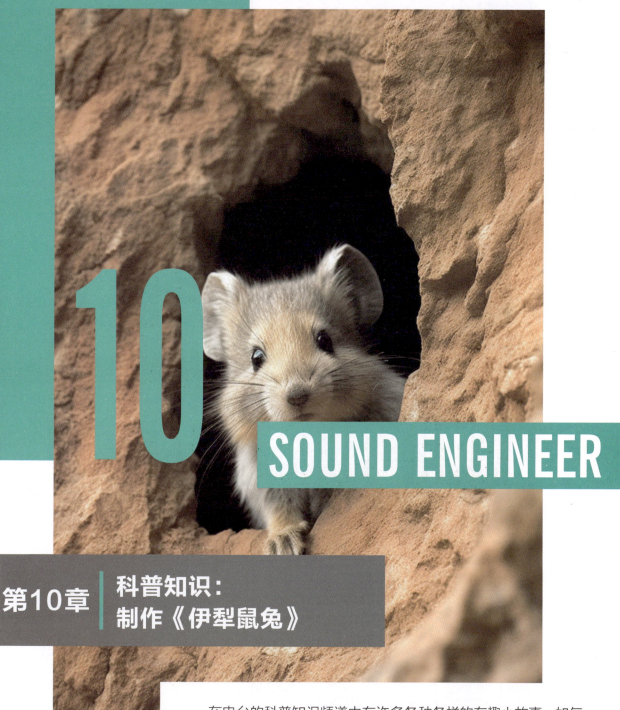

10 SOUND ENGINEER

第10章 | 科普知识：制作《伊犁鼠兔》

在电台的科普知识频道中有许多各种各样的有趣小故事，如气球是怎么飞起来的？你知道哪些生活中常见的植物名字？你了解哪些国家珍稀保护动物？从科学原理、天文地理到各种日常生活小知识，科普知识频道应有尽有。本章以制作科普知识频道中的《伊犁鼠兔》为例，帮助读者制作科普知识类的音频。

10.1 《伊犁鼠兔》效果展示

伊犁鼠兔是中国特有的珍稀物种，体型小巧可爱、毛色柔软、眼睛大而明亮。

在制作科普知识《伊犁鼠兔》之前，我们首先来欣赏本案例的音频效果，并了解案例的学习目标、制作思路、知识讲解和要点讲堂。

10.1.1 效果欣赏

本案例制作的是科普知识《伊犁鼠兔》，其音波效果如图10-1所示。

图10-1 《伊犁鼠兔》音波效果

10.1.2 学习目标

知识目标	掌握科普知识《伊犁鼠兔》的制作方法
技能目标	（1）掌握处理主机隆隆声的操作方法 （2）掌握合并多段音频至新轨的操作方法 （3）掌握删除不需要的音轨的操作方法 （4）掌握调整立体声轨道的声像的操作方法 （5）掌握调节不同时段的音量的操作方法
本章重点	合并多段音频至新轨
本章难点	调节不同时段的音量
视频时长	7分19秒

10.1.3 制作思路

在制作科普知识《伊犁鼠兔》时，首先需要对录制的音频进行降噪处理，消除音频中的主机隆隆声，然后新建一个多轨混音文件，将多轨编辑器中的素材合并至新轨，并删除不需要的音轨，最后需要调整立体声轨道的声像和调节不同时段的音量。图10-2所示为本案例的制作思路。

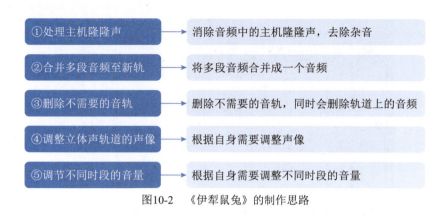

图10-2 《伊犁鼠兔》的制作思路

10.1.4 知识讲解

科普知识并不等同于我们所认为的冷知识，相反，科普知识更贴近我们的生活，它告诉我们生活的这个世界有多么的精彩，小到踩瘪的乒乓球被热水一烫就会鼓起来的生活常识，大到地球为什么是圆的等科学知识，科普知识都会用浅显易懂的方式讲解，让我们站在前人的肩膀上看世界，开阔眼界，提升格局。

10.1.5 要点讲堂

在"效果-自适应降噪"对话框中，各主要选项含义如下。

（1）降噪幅度：该选项用于确定降噪的级别，其参数设置为6dB～30dB之间效果最佳。
（2）噪声量：表示该音频中所包含的原始音频与噪声的百分比。
（3）微调噪声基准：将音频中的噪声基准手动调整到自动计算的噪声基准之上或之下。
（4）信号阈值：将音频中的阈值手动调整到自动计算的阈值之上或之下。
（5）频谱衰减率：设置该数值，可以实现更大程度的降噪，使音频失真减少。
（6）宽频保留：保留介于指定的频段与找到的失真之间的所需音频，更低的参数设置可去除更多噪声。

10.2 《伊犁鼠兔》制作流程

在制作《伊犁鼠兔》案例的过程中，需要对音频进行降噪处理、剪辑处理和混音处理等操作。本节主要介绍如何处理主机隆隆声、合并多段音频至新轨、删除不需要的音轨、调整立体声轨道的声像和调节不同时段的音量等内容，帮助读者掌握Adobe Audition 2023软件的更多神奇操作。

10.2.1 处理主机隆隆声

使用麦克风录制声音时，录制出来的声音可能会有主机的隆隆声，或者机箱风扇的声音。下面介绍处理主机隆隆声的操作方法。

扫码看视频

STEP 01 按Ctrl+O组合键，打开录制好的"（1）.mp3"音频素材，如图10-3所示。
STEP 02 在菜单栏中，选择"效果"|"降噪/恢复"|"自适应降噪"命令，如图10-4所示，弹出"效果-自适应降噪"对话框。

图10-3 打开录制的音频素材

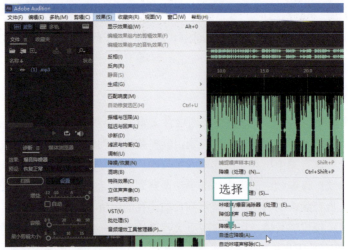

图10-4 选择"自适应降噪"命令

STEP 03 在"效果-自适应降噪"对话框中，❶单击"预设"下拉按钮；❷在弹出的下拉列表中选择"强降噪"选项，如图10-5所示。

STEP 04 ❶根据噪音的强度设置适当的参数值；❷单击"应用"按钮，如图10-6所示。

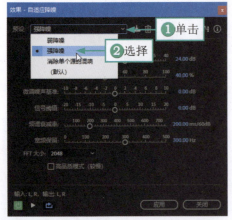

图10-5 选择"强降噪"选项

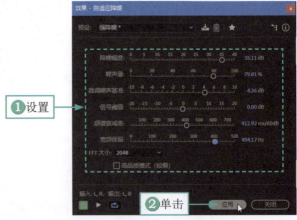

图10-6 设置参数并应用

STEP 05 ▶▶▶ 执行操作后，即可运用自适应降噪处理音频的噪声，通过音波可以发现噪声降低了，音波效果如图10-7所示。

图10-7　运用自适应降噪处理后的音波效果

10.2.2　合并多段音频至新轨

扫码看视频

在Adobe Audition 2023工作界面中，可以将音轨中选中的所有音频片段混音到新建的音轨中，该操作主要是针对音轨进行的音频合并。下面介绍合并多段音频至新轨的操作方法。

STEP 01 ▶▶▶ 按Ctrl＋N组合键，新建一个空白的多轨混音文件，如图10-8所示。

图10-8　新建一个空白的多轨混音文件

STEP 02 ▶▶▶ 按Ctrl＋I组合键，将"（2）.mp3"音频素材导入"文件"面板中，并将"文件"面板中的音频素材都拖曳至轨道1中，如图10-9所示。

STEP 03 ▶▶▶ 在菜单栏中，选择"多轨"|"回弹到新建音轨"|"所选轨道"命令，如图10-10所示。

STEP 04 ▶▶▶ 执行操作后，即可将选中轨道上的音频合并到新建的音轨中，如图10-11所示。

图10-9 拖曳音频素材至轨道1中

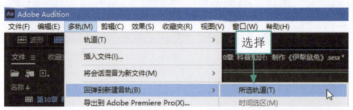

图10-10 选择"所选轨道"命令

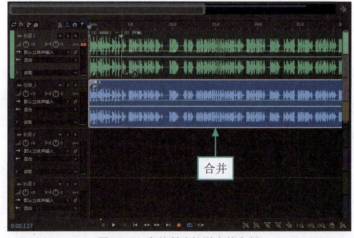

图10-11 合并所选轨道中的音频

10.2.3 删除不需要的音轨

在多轨编辑器窗口中，删除轨道是比较常用的操作，用户可以根据需要对轨道中的音轨和音频进行删除操作。在删除轨道的同时，轨道中的音频也会被同时删除。下面介绍删除不需要的音轨的操作方法。

扫码看视频

STEP 01 >>> 在"编辑器"窗口中，选择轨道1，如图10-12所示。

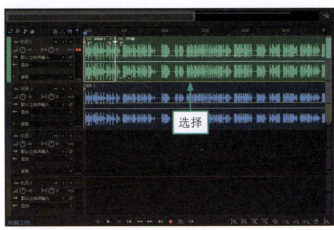

图10-12　选择轨道1

STEP 02 在菜单栏中，选择"多轨"|"轨道"|"删除所选轨道"命令，如图10-13所示。

图10-13　选择"删除所选轨道"命令

STEP 03 执行操作后，即可删除选中的轨道1，效果如图10-14所示。

图10-14　删除轨道1后的效果

10.2.4　调整立体声轨道的声像

在多轨编辑器的轨道面板中，通过设置"立体声平衡"按钮的参数，可以增大或减小轨道中音频的声像。下面介绍调整立体声轨道声像的操作方法。

扫码看视频

STEP 01 >>> 在轨道面板中，设置"立体声平衡"按钮的参数为R22.5，如图10-15所示，增大轨道中音频的声像。

图10-15　增大轨道中音频的声像

STEP 02 >>> 单击"编辑器"窗口下方的"播放"按钮，如图10-16所示，即可试听音频。

图10-16　单击"播放"按钮

STEP 03 >>> 试听完毕后，想要减少音频中的声像，则在轨道面板中，设置"立体声平衡"按钮的参数为R16.5，如图10-17所示，即可减少轨道中音频的声像。

图10-17　减少轨道中音频的声像

10.2.5 调节不同时段的音量

在Adobe Audition 2023软件中,"增益包络"效果器可以提升或减弱随着时间的推移改变音量。在波形编辑器中,只需要拖动黄色的包络曲线,即可手动调整音频不同时段的音量。下面介绍调节不同时段音量的操作方法。

STEP 01 在工具栏中,单击"波形"按钮,如图10-18所示。

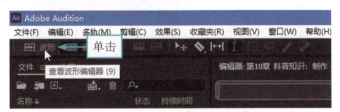

图10-18 单击"波形"按钮

STEP 02 执行操作后,进入波形编辑器,音波效果如图10-19所示。

图10-19 音波效果

STEP 03 在菜单栏中,选择"效果"|"振幅与压限"|"增益包络(处理)"命令,如图10-20所示,即可弹出"效果-增益包络"对话框。

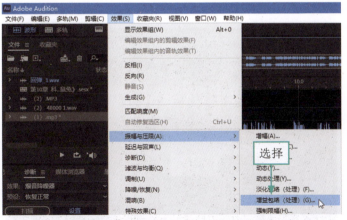

图10-20 选择"增益包络(处理)"命令

STEP 04 在"效果-增益包络"对话框中,❶单击"预设"下拉按钮;❷在弹出的下拉列表中选择

"＋3dB硬碰撞"选项,如图10-21所示,"编辑器"窗口中会出现硬碰撞的曲线。

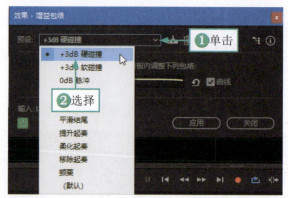

图10-21 选择"＋3dB硬碰撞"选项

STEP 05 在"编辑器"窗口中,向上拖曳曲线中间的节点,如图10-22所示。曲线拉高,表明曲线所在位置的音量增大;曲线拉低,表明曲线所在位置的音量减小。

图10-22 向上拖曳曲线中间的节点

STEP 06 ❶按照自身需求适当调整包络图形;❷单击"应用"按钮,如图10-23所示,即可调整不同时段的音量。

图10-23 调整不同时段的音量

STEP 07 >>> 在"编辑器"窗口中,可以查看处理后的音波效果,如图10-24所示。

图10-24 查看处理后的音波效果

STEP 08 >>> 在菜单栏中,选择"文件"|"另存为"命令,如图10-25所示,弹出"另存为"对话框。

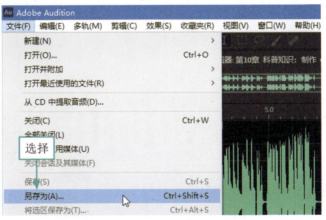

图10-25 选择"另存为"命令

STEP 09 >>> 在"另存为"对话框中,❶设置文件名、位置和格式;❷单击"确定"按钮,如图10-26所示,即可将该音频以单轨音频导出并保存。

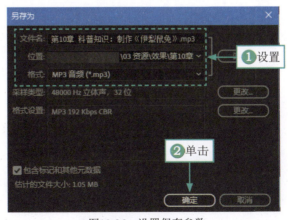

图10-26 设置保存参数

11 SOUND ENGINEER

第11章 | 教学配音：制作《动物王国》

　　在各大电台平台，很多人会将自己的教学音频发布出来，例如英语单词教学、语文文章解读等，通过这些教学音频，倾听者可以以纯音频的形式学习知识，满足了当下人们多样化学习的需求。本章以制作教学配音《动物王国》为例，帮助读者录制满足自身需求的教学配音音频。

11.1 《动物王国》效果展示

在制作教学配音音频时,要注意传递与接收的内容是声音,因此要保证音频的音质。

在制作教学配音《动物王国》之前,我们首先来欣赏本案例的音频效果,并了解案例的学习目标、制作思路、知识讲解和要点讲堂。

11.1.1 效果欣赏

本案例制作的是教学配音《动物王国》,其音波效果如图11-1所示。

图11-1 《动物王国》音波效果

11.1.2 学习目标

知识目标	掌握教学配音《动物王国》的制作方法
技能目标	(1)掌握剪切音频片段的操作方法 (2)掌握去除环境杂音的操作方法 (3)掌握自动校正声音相位的操作方法 (4)掌握消除音频齿音的操作方法 (5)掌握对声音进行优化的操作方法
本章重点	自动校正声音相位
本章难点	对声音进行优化
视频时长	5分04秒

11.1.3 制作思路

在制作教学配音《动物王国》时,首先需要在Adobe Audition 2023软件中打开已经录制好的教学配音音频,剪切音频中多余、录错的音频片段,然后对音频进行降噪处理,去除音频中的环境杂音,并通过自动校正声音相位和消除音频齿音的操作,提高声音的音质,最后对音频进行声音优化处理,使声音更加清晰。图11-2所示为本案例的制作思路。

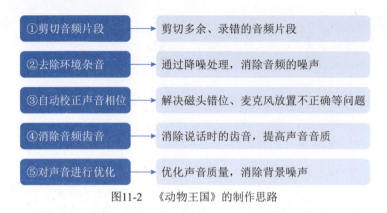

图11-2 《动物王国》的制作思路

11.1.4 知识讲解

声音的作用非常大,它可以安抚人的心灵,给孤独的人们带来热闹与温暖。在当下这个快节奏的时代,人们逐渐产生通过倾听音频来掌握知识、开阔眼界的想法和需要,对于想要学习某些知识、掌握某些技能的人,各大电台相应推出了知识频道、教育频道,其中有符合儿童教育需求的儿童课堂,也有针对宝爸宝妈的育儿课堂,还有英语早读、外语学习等音频专辑,这些都获得了大量的关注和点击。

11.1.5 要点讲堂

应用"自动相位校正"效果器的方法很简单,只需选择"效果"|"降噪/恢复"|"自动相位校正"命令,即可弹出"效果-自动相位校正"对话框,其中各主要选项的含义如下。

(1)"全局时间变换"复选框:选中该复选框,将激活左声道变换和右声道变换功能,可以应用一个统一的相位变换到所有选定的音频区间中。

(2)"时间分辨率"下拉列表框:在该下拉列表框中,选择相应的选项,可以指定音频中每个处理的时间间隔的毫秒数。较小的数值将提高准确性,较大的数值将提高性能。

(3)"响应性"下拉列表框:在该下拉列表框中,选择相应的选项,可以确定整体处理速度。慢速设置可提高准确性,快速设置可提高性能。

11.2 《动物王国》制作流程

本节以制作教学配音《动物王国》为例,帮助读者掌握剪切音频片段、去除环境杂音、自动校正声音相位、消除音频齿音和对声音进行优化的操作方法,为制作教学配音音频打下坚实的基础。掌握这些知识,能提升音频剪辑和优化处理的能力,使音频音质更出彩。

11.2.1 剪切音频片段

在Adobe Audition 2023工作界面中,剪切音频是指将音频片段从文件中剪切出来,同时,被剪切的音频片段可以粘贴至其他的音频文件中进行应用。当音频中出现多余的音频片段时,我们可以对多余的音频片段进行剪切操作。下面介绍剪切音频片段的操作方法。

STEP 01 ▶▶ 按Ctrl+O组合键,打开录制好的教学配音音频,如图11-3所示。

扫码看视频

图11-3 打开录制好的教学配音音频

STEP 02 在"编辑器"窗口中,选择需要剪切的音频片段,如图11-4所示。

图11-4 选择需要剪切的音频片段

STEP 03 在菜单栏中,选择"编辑"|"剪切"命令,如图11-5所示。

图11-5 选择"剪切"命令

STEP 04 执行操作后,即可剪切选择的音频片段,效果如图11-6所示。

图11-6 剪切音频片段后的效果

11.2.2 去除环境杂音

扫码看视频

音频中不可避免地会出现杂音，此时，我们需要对音频进行降噪处理，去除音频中的环境杂音。下面介绍去除环境杂音的操作方法。

STEP 01 >>> 在"编辑器"窗口中，选择一段杂音明显的音频片段，如图11-7所示，将其作为噪声样本。

图11-7 选择一段杂音明显的音频片段

STEP 02 >>> 在菜单栏中，选择"效果"|"降噪/恢复"|"捕捉噪声样本"命令，如图11-8所示，捕捉音频中的噪声样本信息。

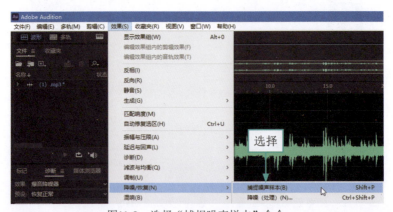

图11-8 选择"捕捉噪声样本"命令

STEP 03 >>> 按Ctrl+A组合键,全选整段音频,如图11-9所示,表示需要对整段录制的音频进行处理。

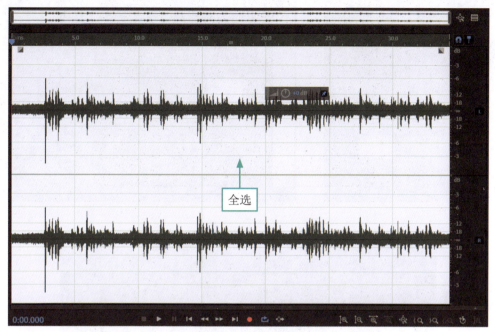

图11-9 全选整段音频

STEP 04 >>> 在菜单栏中,选择"效果"|"降噪/恢复"|"降噪(处理)"命令,如图11-10所示。

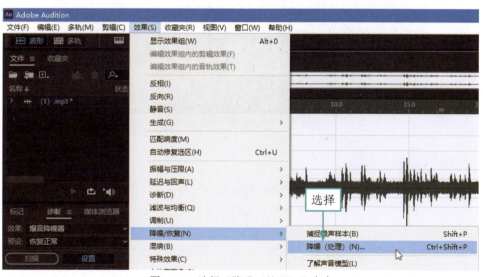

图11-10 选择"降噪(处理)"命令

STEP 05 >>> 执行操作后,弹出"效果-降噪"对话框,保持默认设置,以开始捕捉的噪声样本为前提,单击"应用"按钮,如图11-11所示,即可开始进行降噪特效处理。

STEP 06 >>> 降噪处理完成后,从音波效果可以看出开头位置的杂音已被全部静音,由于静音时间较长,需要删除静音片段,选择静音片段,如图11-12所示。

STEP 07 >>> 按Delete键,删除所选静音片段,效果如图11-13所示。

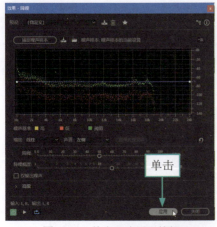

图11-11　单击"应用"按钮

图11-12　选择静音片段

图11-13　删除静音片段后的效果

11.2.3　自动校正声音相位

扫码看视频

在Adobe Audition 2023工作界面中,"自动相位校正"效果器主要用来解决磁头错位、立体声麦克风放置不正确,以及许多与其他相位有关的问题。下面介绍自动校正声音相位的操作方法。

STEP 01 >>> 在菜单栏中,选择"效果"|"降噪/恢复"|"自动相位校正"命令,如图11-14所示,弹出"效果-自动相位校正"对话框。

STEP 02 >>> 在"效果-自动相位校正"对话框中,❶选中"全局时间变换"复选框;❷设置"左声道变换"为219.59微秒、"右声道变换"为-233.11微秒、"时间分辨率"为3.0、"声道"为"两者"、"分析大小"为2048;❸单击"应用"按钮,如图11-15所示,设置符合自身需求的适当数值,提高相位校正的准确性。

STEP 03 >>> 执行操作后,即可自动校正声音的相位,音波产生了微小变化,音波效果如图11-16所示。

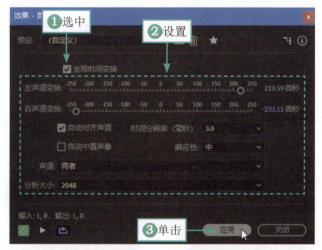

图11-14 选择"自动相位校正"命令

图11-15 "效果-自动相位校正"对话框

图11-16 音波效果

11.2.4 消除音频齿音

齿音是舌尖音的一种，由于人说话时发声体出现了严重的削波失真，不能让声音正常发出，表现在人声方面就是齿音。在Adobe Audition 2023软件中，消除齿音效果器可以删除在语音与演奏上可能听到的扭曲高频的齿音。下面介绍消除音频齿音的操作方法。

STEP 01 >>> 在菜单栏中，选择"效果"|"振幅与压限"|"消除齿音"命令，如图11-17所示，弹出"效果-消除齿音"对话框。

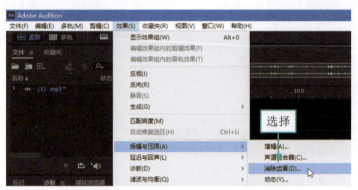

图11-17 选择"消除齿音"命令

STEP 02 >>> ❶单击"预设"下拉按钮；❷在弹出的下拉列表中选择"高音DeEsser"选项，如图11-18所示，即可设置预设模式为"高音DeEsser"。

STEP 03 >>> 设置完成后，单击"应用"按钮，如图11-19所示，即可消除音频中的齿音。

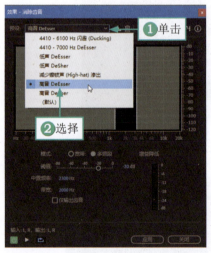

图11-18 选择"高音DeEsser"选项

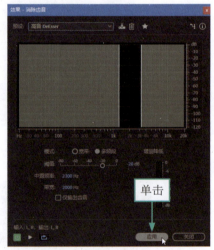

图11-19 单击"应用"按钮

11.2.5 对声音进行优化

在Adobe Audition 2023软件中，"语音音量级别"效果器是优化对话、平均音量与消除背景噪声的一种压缩器，常用于处理人声和对话声音。下面介绍对声音进行优化的操作方法。

STEP 01 >>> 在菜单栏中，选择"效果"|"振幅与压限"|"语音音量级别"命令，如图11-20所示，弹出"效果-语音音量级别"对话框。

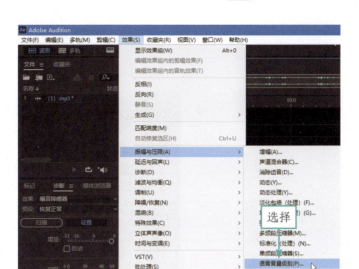

图11-20 选择"语音音量级别"命令

STEP 02 在"效果-语音音量级别"对话框中，❶单击"预设"下拉按钮；❷在弹出的下拉列表中选择"柔和"选项，如图11-21所示，设置"柔和"的语音音量。

STEP 03 执行操作后，❶显示"柔和"预设的相关参数；❷单击"应用"按钮，如图11-22所示。

STEP 04 执行操作后，即可运用"语音音量级别"效果器处理音乐的波形。在"编辑器"窗口中，可以查看处理后的音频音波效果，如图11-23所示。

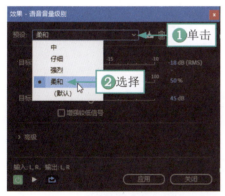

图11-21 选择"柔和"选项

图11-22 应用"柔和"预设

图11-23 查看处理后的音频音波效果

STEP 05 在菜单栏中，选择"文件"|"另存为"命令，如图11-24所示，弹出"另存为"对话框。

STEP 06 在"另存为"对话框中，❶设置文件名、位置和格式；❷单击"确定"按钮，如图11-25所示，即可保存音频。

图11-24 选择"另存为"命令

图11-25 保存音频文件

第12章 搞笑段子：制作《每日一笑》

SOUND ENGINEER

搞笑段子在生活中特别流行，不少短视频都以搞笑段子为题材，获得了大量的热度，这是因为在压力大和快节奏的时代，人们习惯用搞笑段子来驱散生活中的压力和焦虑。本章以制作搞笑段子《每日一笑》为例，帮助读者了解和学习有关Adobe Audition 2023软件的更多操作。

12.1 《每日一笑》效果展示

搞笑段子往往能带给人欢声笑语,缓解现代社会中人们的压力和焦虑,因此受到很多人的喜爱。

在制作搞笑段子《每日一笑》之前,我们首先来欣赏本案例的音频效果,并了解案例的学习目标、制作思路、知识讲解和要点讲堂。

12.1.1 效果欣赏

本案例制作的是搞笑段子《每日一笑》,音波效果如图12-1所示。

图12-1 《每日一笑》音波效果

12.1.2 学习目标

知识目标	掌握搞笑段子《每日一笑》的制作方法
技能目标	(1)掌握消除音频静电声的操作方法 (2)掌握制作快节奏说话声的操作方法 (3)掌握添加5.1声音轨道的操作方法 (4)掌握锁定音频时间的操作方法 (5)掌握使用剪贴板合成音频的操作方法
本章重点	制作快节奏说话声
本章难点	使用剪贴板合成音频
视频时长	11分18秒

12.1.3 制作思路

在制作搞笑段子《每日一笑》时,首先需要对音频进行降噪处理,消除音频中的静电声,接着使用"伸缩与变调"效果器制作快节奏说话声,并在多轨混音文件中添加5.1声音轨道,锁定不用编辑的音频,将其余音频剪辑好,最后使用剪贴板合成音频。图12-2所示为本案例的制作思路。

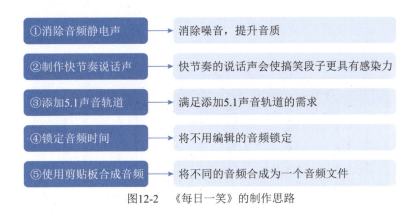

图12-2 《每日一笑》的制作思路

12.1.4 知识讲解

很多人认为，搞笑段子只是逗人发笑，给大家带来欢声笑语，笑过之后就不了了之了，但实际上，在搞笑段子里都暗藏着许多令人深思的点和事，给人心灵的启发和升华，这也是搞笑段子受人欢迎的原因。例如，"葡萄酒开了都要醒酒，凭什么我醒了就要去上班""我发现一个问题，我喜欢和长得好看的人说话，难怪我总是自言自语"这些"接地气"的段子不仅逗人发笑，还真实地揭露了当下上班族的真实状况，让人深思。

12.1.5 要点讲堂

在"效果-自动去除咔嗒声"对话框中，各主要选项的含义如下。

（1）"阈值"数值框：确定对噪声的灵敏度，较低的设置可以检测到更多的咔嗒声与爆裂声，但也包括希望保留的音频。取值范围在1dB～100dB，默认为30dB。

（2）"复杂性"数值框：表示噪声的复杂性，较高的设置可以应用更多的处理，但可能会降低音频质量。取值范围在1dB～100dB，默认为16dB。

了解了部分选项的含义后，用户可以依次按键盘上的Alt、S、N、C键，快速执行该命令。

12.2 《每日一笑》制作流程

搞笑段子很多人都喜欢，甚至有的人喜欢每天都听几个搞笑段子，丰富自己的生活。本节以制作搞笑段子《每日一笑》为例，帮助大家掌握消除音频静电声、制作快节奏说话声、添加5.1声音轨道、锁定音频时间和使用剪贴板合成音频等内容，制作出更受欢迎的搞笑段子音频。

12.2.1 消除音频静电声

在Adobe Audition 2023工作界面中，如果用户需要快速消除黑胶唱片和音频中的裂纹声和静电声，可以使用自动咔嗒声移除效果器，该效果器可以纠正大面积的音频或单个的咔嗒声与爆裂声。下面介绍消除音频静电声的操作方法。

扫码看视频

STEP 01 按Ctrl+O组合键，打开录制好的"（1）.MP3"音频，如图12-3所示。

STEP 02 在菜单栏中，选择"效果"|"降噪/恢复"|"自动咔嗒声移除"命令，如图12-4所示，弹出"效果-自动咔嗒声移除"对话框。

图12-3 打开录制好的音频

图12-4 选择"自动咔嗒声移除"命令

STEP 03 在"效果-自动咔嗒声移除"对话框中，根据音频中的噪音情况，❶设置适当的预设模式和参数；❷单击"应用"按钮，如图12-5所示，即可运用效果器对整段音频中的静电声进行自动移除处理。

图12-5 "效果-自动咔嗒声移除"对话框

114

12.2.2 制作快节奏说话声

扫码看视频

在Adobe Audition 2023软件中，使用"伸缩与变调"效果器可以改变声音的信号、节奏，制作出快节奏或慢节奏的声音效果，使声音变速不变调。下面介绍制作快节奏说话声的操作方法。

STEP 01 ▶▶ 在菜单栏中，选择"效果"|"时间与变调"|"伸缩与变调（处理）"命令，如图12-6所示，弹出"效果-伸缩与变调"对话框。

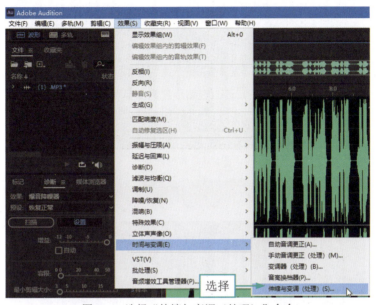

图12-6 选择"伸缩与变调（处理）"命令

STEP 02 ▶▶ 在"效果-伸缩与变调"对话框中，❶单击"预设"下拉按钮；❷在弹出的下拉列表中选择"加速"选项，如图12-7所示。

STEP 03 ▶▶ 执行操作后，❶下方的选项区中显示了"加速"预设的相关参数，在原来音频时长的基础上少了8秒左右；❷单击"应用"按钮，如图12-8所示。

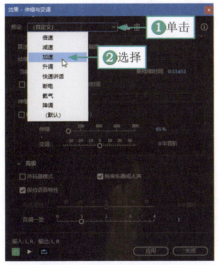

图12-7 选择"加速"选项

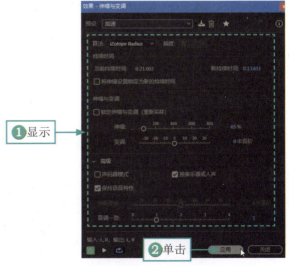

图12-8 单击"应用"按钮

STEP 04 >>> 执行操作后，即可应用"伸缩与变调"效果器对声音进行变调处理，在"编辑器"窗口中，可以看到音波的长度有所变化，因为声音加速后，对作品的音质进行了压缩处理，变调后的声音语速加快了许多，音波效果如图12-9所示。

图12-9　音波效果

STEP 05 >>> 在"编辑器"窗口的下方，单击"播放"按钮▶，如图12-10所示，即可试听快节奏的说话声音效果。

图12-10　单击"播放"按钮

12.2.3　添加5.1声音轨道

扫码看视频

　　5.1声道是指中央声道，前置左、右声道，后置左、右环绕声道，及所谓的0.1声道重低音声道，广泛运用于各类传统影院和家庭影院中，通过"添加5.1音轨"命令可以添加一条5.1声音轨道。下面介绍添加5.1声音轨道的操作方法。

STEP 01 >>> 按Ctrl+N组合键，新建一个空白的多轨混音文件，如图12-11所示。

STEP 02 >>> 按Ctrl+I组合键，弹出"打开文件"对话框，将素材"（2）.MP3""（3）.MP3"导入"文件"面板中，如图12-12所示，方便后面导入至"编辑器"窗口中。

STEP 03 >>> 在菜单栏中，选择"多轨"|"轨道"|"添加5.1音轨"命令，如图12-13所示。

STEP 04 >>> 执行操作后，即可在"编辑器"窗口中添加一条5.1音轨，如图12-14所示。

图12-11　新建一个空白的多轨混音文件

图12-12　将素材导入"文件"面板中

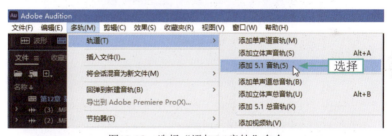

图12-13　选择"添加5.1音轨"命令

图12-14　添加一条5.1音轨

STEP 05 在新增的轨道面板中，❶单击"混合"右侧的三角按钮；❷在弹出的下拉列表中选择5.1|"默认"选项，如图12-15所示。

图12-15　选择"默认"选项

STEP 06 执行操作后，即可设置5.1环绕声输出方式，完成5.1声音轨道的添加操作，如图12-16所示。

图12-16　设置5.1环绕声输出方式

12.2.4　锁定音频时间

扫码看视频

当轨道中的音频片段过多，用户只需要对其中特定的几个音频片段进行编辑时，可以将其他的音频片段进行锁定操作，以免对其造成影响。使用"锁定时间"功能可以将音频素材锁定在音频轨道上，锁定后的音频素材不能进行移动操作。下面介绍锁定音频时间的操作方法。

STEP 01 在"文件"面板中，依次拖曳素材"（2）.MP3""（1）.MP3""（3）.MP3"至新建的5.1声音轨道，如图12-17所示。

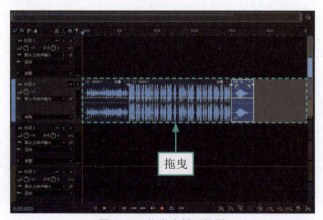

图12-17　拖曳素材至轨道

STEP 02 在"编辑器"窗口中,选择需要锁定的音频片段,如图12-18所示。

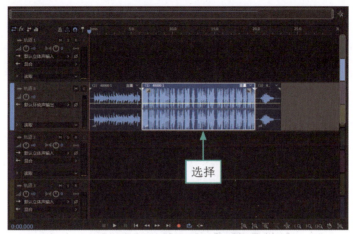

图12-18 选择需要锁定的音频片段

STEP 03 在菜单栏中,选择"剪辑"|"锁定时间"命令,如图12-19所示。

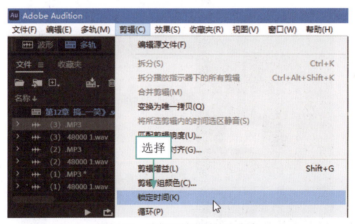

图12-19 选择"锁定时间"命令

STEP 04 执行操作后,即可锁定不需要编辑的音频素材的时间,此时音频素材左下方将显示一个锁定标记,如图12-20所示。

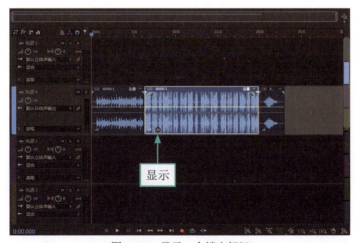

图12-20 显示一个锁定标记

STEP 05 在"编辑器"窗口中，❶选择"（2）.MP3"开场音乐素材；❷单击"波形"按钮，如图12-21所示。

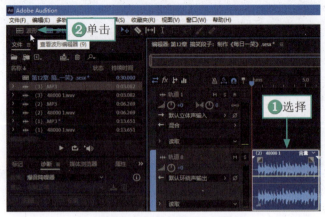

图12-21 单击"波形"按钮

STEP 06 执行操作后，即可在波形编辑器中查看"（2）.MP3"开场音乐素材，选择需要删除的音频片段，如图12-22所示。

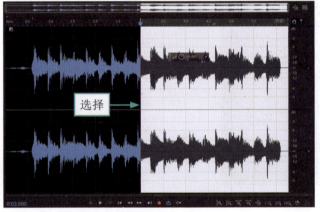

图12-22 选择需要删除的音频片段

STEP 07 单击鼠标右键，在弹出的快捷菜单中选择"删除"命令，如图12-23所示，执行操作后，即可删除选择的音频片段，将开场音乐时长缩短。

图12-23 选择"删除"命令

STEP 08 在工具栏中，单击"多轨"按钮，如图12-24所示，返回多轨编辑器中。

图12-24 单击"多轨"按钮

STEP 09 在"编辑器"窗口中，双击"（3）.MP3"音效素材，即可在波形编辑器中查看"（3）.MP3"音效素材，如图12-25所示。

图12-25 在波形编辑器中查看音效素材

STEP 10 ❶选择音频开头的静音片段，单击鼠标右键；❷在弹出的快捷菜单中选择"删除"命令，如图12-26所示，即可删除音频开头的静音片段。

图12-26 选择"删除"命令

STEP 11 使用同样的方法，删除音频末尾的静音片段，效果如图12-27所示。

图12-27　删除音频末尾静音片段后的效果

12.2.5　使用剪贴板合成音频

在Adobe Audition 2023软件中，默认状态下包含5个剪贴板，用户最多可以同时复制5段不同的音频到剪贴板中，该功能主要用来合成音频片段。下面介绍使用剪贴板合成音频的操作方法。

扫码看视频

STEP 01 >>> 在工具栏中，单击"多轨"按钮，如图12-28所示，返回多轨编辑器中。

图12-28　单击"多轨"按钮

STEP 02 >>> 在"编辑器"窗口中，双击"（2）.MP3"开场音乐素材，进入波形编辑器中，按Ctrl＋A组合键，全选整段音频，如图12-29所示。

图12-29　全选整段音频

STEP 03 >>> 在菜单栏中，选择"编辑"|"复制"命令，如图12-30所示，复制音频，此时"剪贴板1"中存放的是"（2）.MP3"开场音乐素材。

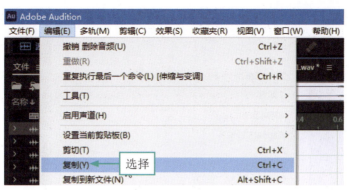

图12-30 选择"复制"命令

STEP 04 在菜单栏中，选择"编辑"|"设置当前剪贴板"|"剪贴板2（空）"命令，如图12-31所示，后面显示的"空"表示该剪贴板中暂时没有存放任何内容。

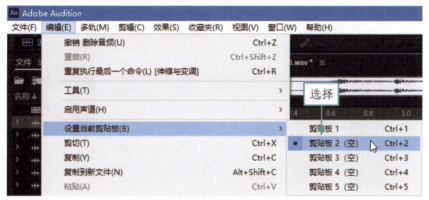

图12-31 选择"剪贴板2（空）"命令

STEP 05 使用同样的方法，在波形编辑器中查看"（1）.MP3"音乐素材，按Ctrl＋A组合键，全选整段音频，如图12-32所示。

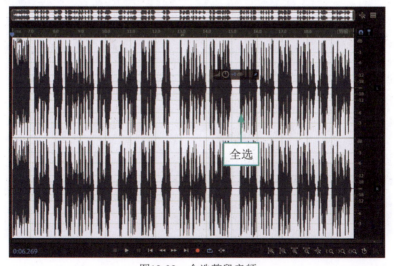

图12-32 全选整段音频

STEP 06 在菜单栏中，选择"编辑"|"复制"命令，如图12-33所示，此时"（1）.MP3"音频将存放在"剪贴板2"中。

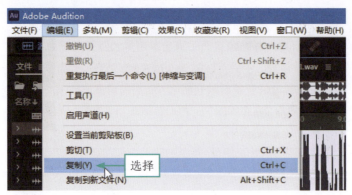

图12-33 选择"复制"命令

STEP 07 使用上述同样的方法,切换至"剪贴板3(空)"状态,在波形编辑器中查看并全选(3)音效素材,在菜单栏中,选择"编辑"|"复制"命令,如图12-34所示,此时该音频将存放在"剪贴板3"中。

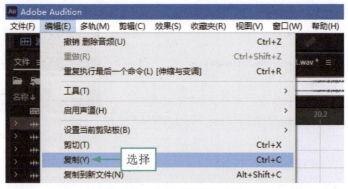

图12-34 选择"复制"命令

STEP 08 按Ctrl+Shift+N组合键,新建一个空白的单轨音频文件,如图12-35所示。

图12-35 新建一个空白的单轨音频文件

STEP 09 按Ctrl+1组合键,切换至"剪贴板1"状态,按Ctrl+V组合键,粘贴"剪贴板1"中复制的音乐片段,如图12-36所示。

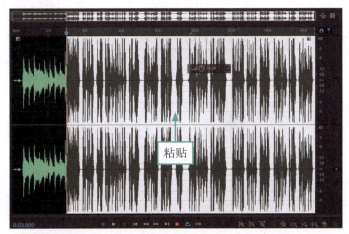

图12-36　粘贴"剪贴板1"中复制的音乐片段

STEP 10 将时间线定位到音频结尾位置，按Ctrl+2组合键，切换至"剪贴板2"状态，按Ctrl+V组合键，粘贴"剪贴板2"中复制的音乐片段，如图12-37所示。

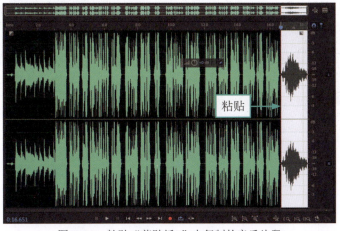

图12-37　粘贴"剪贴板2"中复制的音乐片段

STEP 11 将时间线定位到音频结尾位置，按Ctrl+3组合键，切换至"剪贴板3"状态，按Ctrl+V组合键，粘贴"剪贴板3"中复制的音乐片段，如图12-38所示。至此，即可将多个音频合成为一个音频文件。

图12-38　粘贴"剪贴板3"中复制的音乐片段

13 SOUND ENGINEER

第13章 | 新闻资讯：
制作《每日天气》

　　网络上每天都会出现各种各样的新闻资讯，通过这些纷繁复杂的新闻资讯，人们能够了解和掌握世界的千变万化，增长自己的认识，开阔眼界。本章主要介绍了在制作新闻资讯《每日天气》音频中的一些优化音频质量的操作方法，帮助读者在制作音频时能更上一层楼，制作出高质量的音频。

13.1 《每日天气》效果展示

天气预报与我们的生活息息相关,通过天气预报,我们可以掌握每天的天气变化趋势,给我们的日常出行和生活带来了极大的便利。

在制作新闻资讯《每日天气》之前,我们首先来欣赏本案例的音频效果,并了解案例的学习目标、制作思路、知识讲解和要点讲堂。

13.1.1 效果欣赏

本案例制作的是新闻资讯《每日天气》,音波效果如图13-1所示。

图13-1 《每日天气》音波效果

13.1.2 学习目标

知识目标	掌握新闻资讯《每日天气》的制作方法
技能目标	(1)掌握自动修正音调频率的操作方法 (2)掌握进入频谱音调显示模式的操作方法 (3)掌握复制粘贴为新文件的操作方法 (4)掌握制作混响音效的操作方法 (5)掌握制作单声道效果的操作方法
本章重点	制作混响音效
本章难点	自动修整音调频率
视频时长	6分49秒

13.1.3 制作思路

以制作新闻资讯《每日天气》为例,在这里讲解利用Adobe Audition 2023软件对该音频进行优化处理的思路。首先,对于音频中音调不准确的问题,可以对其进行自动修正音调频率,然后进入频谱音调显示模式进行查看,接着可以将开场音乐复制粘贴为新文件,对语音旁白音频进行混响音效处理,最后在多轨混音文件中添加一条单声道音轨,制作出单声道效果。图13-2所示为本案例的制作思路。

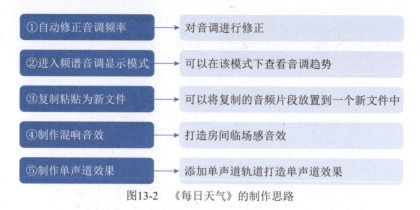

图13-2 《每日天气》的制作思路

13.1.4 知识讲解

新闻是指利用文字、图片、音频和视频等多种手段报道社会事件和事物的一种方式，它的主要功能是传递信息、反映现实和引导舆论。新闻资讯在生活中处处可见，而且占据着极其重要的地位，人们可以通过时刻更新的新闻资讯了解这个世界的变化，学习新的知识，做到"一屋不出而知天下事"。

13.1.5 要点讲堂

在一个房间里，墙壁、天花板和地板都会反射声音。所有这些反射的声音几乎同时到达耳朵，我们不会感觉到它们是单独的回声，而感受到的是声波的氛围，一个空间印象。这种反射的声音被称为混响，或短混响。

在Adobe Audition 2023软件中，我们可以使用混响类效果器来模拟各种房间环境。选择"效果"|"混响"|"混响"命令，弹出"效果-混响"对话框，可以在"预设"下拉列表中选择多种模式，包括共振室模式、房间临场感、打击乐教室和扩音器等，利用这些模式，可以打造出更多的环境效果。

13.2 《每日天气》制作流程

新闻资讯在我们的生活中随处可见，依托于新闻资讯，我们可以足不出户就能了解天下大事。本节以制作新闻资讯《每日天气》为例，主要介绍了自动修正音调频率、进入频谱音调显示模式、复制粘贴为新文件、制作混响音效和制作单声道效果等内容，帮助大家了解更多的音频知识。

13.2.1 自动修正音调频率

当音频中的音调不太准确，需要进行修正时，可以使用"自动音调更正"效果器对音频进行后期处理。下面介绍自动修正音调频率的操作方法。

STEP 01 >> 按Ctrl+O组合键，打开录制好的音频，如图13-3所示。

STEP 02 >> 在菜单栏中，选择"效果"|"降噪/恢复"|"降低嘶声（处理）"命令，如图13-4所示，弹出"效果-降低嘶声"对话框。

扫码看视频

图13-3 打开录制好的音频

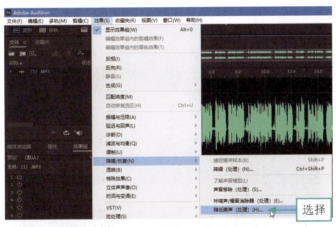

图13-4 选择"降低嘶声（处理）"命令

STEP 03 在"效果-降低嘶声"对话框中，❶单击"预设"下拉按钮；❷在弹出的下拉列表中选择"高"选项，如图13-5所示。

STEP 04 设置好预设模式后，在下方预览框的中间区域单击鼠标左键，❶添加一个关键帧，并向下拖曳关键帧的位置，调整噪声基准；❷单击"应用"按钮，如图13-6所示。

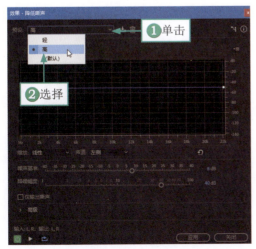

图13-5 选择"高"选项

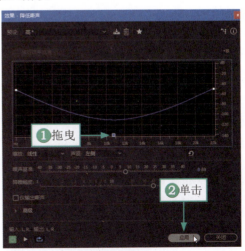

图13-6 调整噪声基准

STEP 05 执行操作后，即可处理音频文件中的嘶嘶声和杂音，使声音听起来更加流畅、舒服，此时音频的音波也会产生变化，音频中间的嘶声音波和杂音已被清除干净了，音波效果如图13-7所示。

图13-7 音波效果

STEP 06 在菜单栏中，选择"效果"|"时间与变调"|"自动音调更正"命令，如图13-8所示，弹出"效果-自动音调更正"对话框。

图13-8 选择"自动音调更正"命令

STEP 07 在"效果-自动音调更正"对话框中，❶单击"预设"右侧的下拉按钮；❷在弹出的下拉列表中选择"细腻的人声更正"选项，如图13-9所示。

STEP 08 执行操作后，❶下方的选项区中将显示相关的默认参数；❷单击"应用"按钮，如图13-10所示，即可更正声音中的人声音调。

图13-9 选择"细腻的人声更正"选项

图13-10 单击"应用"按钮

13.2.2 进入频谱音调显示模式

在频谱音调显示模式下,声音中的基础音调以蓝色的线表示,并以由黄色到红色的渐变颜色显示泛音,被校正后的声音音调以绿色的线表示。下面介绍进入频谱音调显示模式的操作方法。

扫码看视频

STEP 01 >>> 在工具栏中,单击"显示频谱音调显示器"按钮,如图13-11所示。

图13-11　单击"显示频谱音调显示器"按钮

STEP 02 >>> 执行操作后,即可打开频谱音调显示状态,在其中可以查看音频文件的频谱音调信息,如图13-12所示,从中可以观察自动修整音调频率后的频谱。

图13-12　查看音频文件的频谱音调信息

STEP 03 >>> 在工具栏中,再次单击"显示频谱音调显示器"按钮,即可退出频谱音调显示状态,效果如图13-13所示。

图13-13　退出频谱音调显示状态的效果

13.2.3 复制粘贴为新文件

在Adobe Audition 2023软件中，通过"粘贴到新文件"命令可以将复制的音频片段放置到一个新的空白音频文件中，方便对其进行单独编辑。下面介绍复制粘贴为新文件的操作方法。

STEP 01 按Ctrl+O组合键，打开录制好的"（2）.mp3"音频，如图13-14所示。

图13-14 打开录制好的音频

STEP 02 在"编辑器"窗口中，选择需要复制的音频片段，如图13-15所示。

图13-15 选择需要复制的音频片段

STEP 03 在菜单栏中，选择"编辑"|"复制"命令，如图13-16所示，即可复制选择的音频片段。

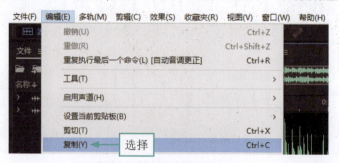

图13-16 选择"复制"命令

STEP 04 >>> 在菜单栏中,选择"编辑"|"粘贴到新文件"命令,如图13-17所示。

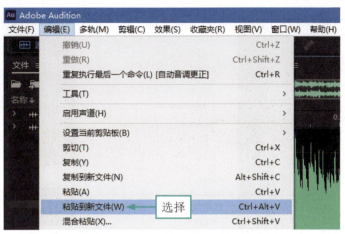

图13-17 选择"粘贴到新文件"命令

STEP 05 >>> 执行操作后,❶即可将复制的音乐片段粘贴到一个新的音频文件中;❷此时"编辑器"窗口的名称处将显示"未命名1*"的字幕,如图13-18所示。

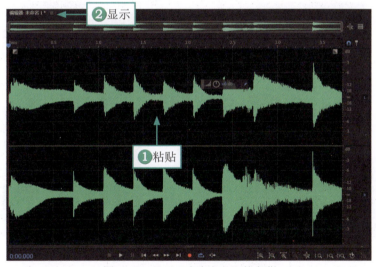

图13-18 显示"未命名1*"的字幕

13.2.4 制作混响音效

在Adobe Audition 2023软件中,"混响"效果器可以再现的房间范围为大衣壁橱、音乐厅等各种空间,基于混响使用脉冲文件来模拟声学空间,结果是令人难以置信的逼真。下面介绍制作混响音效的操作方法。

扫码看视频

STEP 01 >>> 在菜单栏中,选择"效果"|"混响"|"混响"命令,如图13-19所示,弹出"效果-混响"对话框。

STEP 02 >>> 在"效果-混响"对话框中,❶单击"预设"下拉按钮;❷在弹出的下拉列表中选择"较大房间临场感"选项,如图13-20所示。

STEP 03 >>> 执行操作后,❶下方的选项区中显示了"较大房间临场感"预设的相关参数;❷单击"应用"按钮,如图13-21所示,即可运用"混响"效果器处理音频,添加"较大房间临场感"效果。

STEP 04 此时,"编辑器"窗口中的音波产生较大变化,音波效果如图13-22所示。

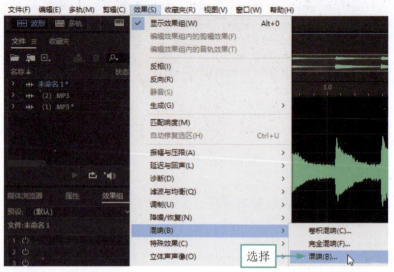

图13-19 选择"混响"命令

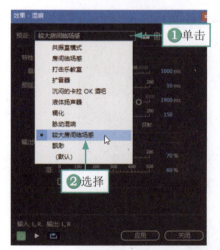

图13-20 选择"较大房间临场感"选项

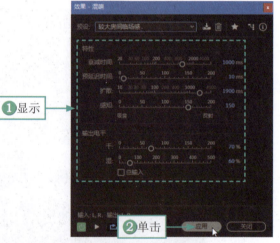

图13-21 单击"应用"按钮

图13-22 混响后的音波效果

STEP 05 在"编辑器"窗口下方,单击"播放"按钮▶,如图13-23所示,即可试听音频。

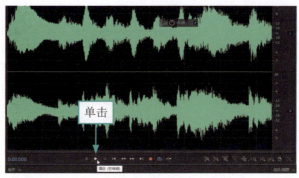

图13-23　单击"播放"按钮

13.2.5　制作单声道效果

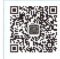

扫码看视频

单声道是指一个声音通道，把用一个传声器拾取声音，用一个扬声器进行放音的过程，称之为单声道。单声道能把来自不同方位的音频信号混合后统一由录音器材把它记录下来，再由一只音箱进行重放。在Adobe Audition 2023软件中，通过"添加单声道音轨"命令可以添加一条单声道音轨，制作单声道音频效果。下面介绍制作单声道效果的操作方法。

STEP 01　按Ctrl＋N组合键，新建一个空白的多轨混音文件，如图13-24所示。

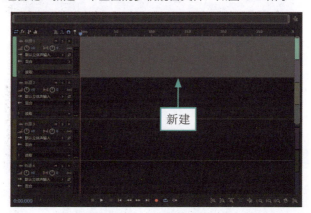

图13-24　新建一个空白的多轨混音文件

STEP 02　在菜单栏中，选择"多轨"|"轨道"|"添加单声道音轨"命令，如图13-25所示。

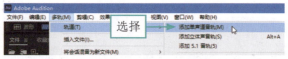

图13-25　选择"添加单声道音轨"命令

STEP 03　执行操作后，即可在"编辑器"窗口中添加一条单声道轨道，如图13-26所示。

STEP 04　在轨道面板中，❶单击"默认立体声输入"右侧的三角按钮；❷在弹出的下拉菜单中选择"单声道"命令；❸根据需要在弹出的子菜单中选择相应的单声道输入设备，如图13-27所示。执行操作后，即可完成单声道音轨的添加。

STEP 05　在"文件"面板中，依次拖曳"未命名1*"音频和"（1）.mp3"音频至单声道音轨中，如图13-28所示。

STEP 06　在"编辑器"窗口下方，单击"播放"按钮▶，如图13-29所示，即可试听音频，最后导出保存音频即可。

图13-26 添加一条单声道轨道

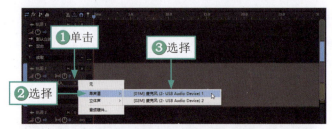

图13-27 选择相应的单声道输入设备

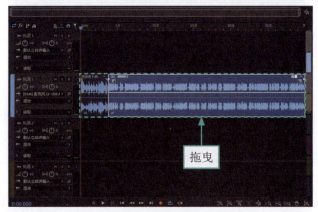

图13-28 拖曳音频至单声道音轨中

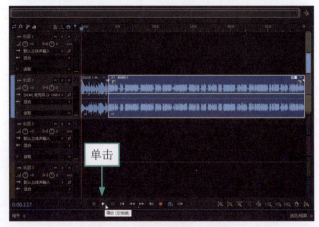

图13-29 单击"播放"按钮

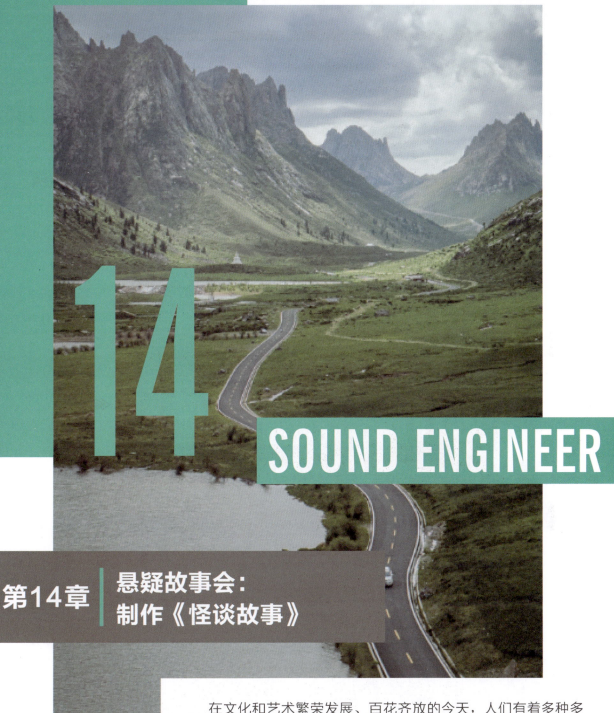

14 SOUND ENGINEER

第14章 | 悬疑故事会：
制作《怪谈故事》

　　在文化和艺术繁荣发展、百花齐放的今天，人们有着多种多样的娱乐选择，其中产生了一类喜爱悬疑故事会的群体，悬疑故事会中的故事以巧妙的推理、恐怖的氛围和丰富的想象给人带来娱乐感。本章以制作悬疑故事会《怪谈故事》为例，帮助读者掌握其中的混响与特效处理方法。

14.1 《怪谈故事》效果展示

神秘、恐怖的怪谈故事经常引发人的好奇心，令人产生无限的遐想。

在制作悬疑故事会《怪谈故事》之前，我们首先来欣赏本案例的音频效果，并了解案例的学习目标、制作思路、知识讲解和要点讲堂。

14.1.1 效果欣赏

本案例制作的是悬疑故事会《怪谈故事》，音波效果如图14-1所示。

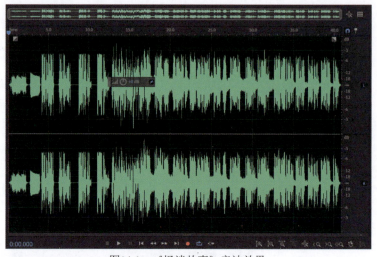

图14-1　《怪谈故事》音波效果

14.1.2 学习目标

知识目标	掌握悬疑故事会《怪谈故事》的制作方法
技能目标	（1）掌握调制古怪音调效果的操作方法 （2）掌握打造环绕声恐怖氛围的操作方法 （3）掌握添加多种音效的操作方法 （4）掌握制作无信号过渡噪音的操作方法 （5）掌握音乐随旁白声逐渐减小的操作方法
本章重点	调制古怪音调效果
本章难点	制作无信号过渡噪音
视频时长	10分19秒

14.1.3 制作思路

在制作悬疑故事会《怪谈故事》时，要注意营造符合音频内容的氛围感。首先，需要将开场白调制为古怪音调效果，初步打造音频的恐怖氛围，并为旁白音频添加环绕声设置，提升恐怖氛围，接着在音频开头加入多种音效，制作完整且有特色的开场白，最后制作无信号过渡噪音进行过渡，并添加背景音乐，设置音乐音量随旁白声逐渐减小效果。图14-2所示为本案例的制作思路。

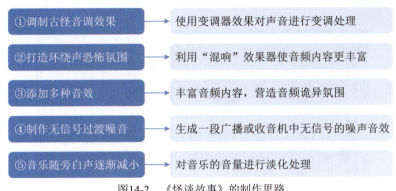

图14-2 《怪谈故事》的制作思路

14.1.4 知识讲解

在各大电台的悬疑故事会频道，你会发现其中包含了许多类别的音频，有推理悬疑、民间故事和鬼故事等，悬疑故事会为什么会受人喜欢和追捧？

其一，其中所表达出的对未知的探索和追寻，引发了人们深深的好奇心和无限遐想；其二，其中所映射出的社会现实，让人更容易共情；其三，其中所展现出的丰富的想象力，打破了现实世界时间和空间的约束，让人的思想跨越现实无限延伸；其四，精彩、诡异的故事能带给人刺激的感官感受，丰富娱乐生活。

14.1.5 要点讲堂

选择"效果"|"时间与变调"|"变调器（处理）"命令，在弹出的"效果-变调器"对话框中，有5种预设的变调样式，包括仅向上卷起、古怪、向上完整步长、向下完整步长和转盘消耗功率样式，我们可以根据需要选择相应的预设样式对声音进行变调处理，还可以在"质量"列表框中设置声音的质量属性，设置声音的音阶范围。在变调处理过程中，我们可以单击"播放"按钮▶进行音频试听，方便不断调节变调效果。

14.2 《怪谈故事》制作流程

本节以制作悬疑故事会《怪谈故事》为例，主要介绍了调制古怪音调效果、打造环绕声恐怖氛围、添加多种音效、制作无信号过渡噪音和音乐随旁白声逐渐减小等内容，帮助大家制作一个受人喜欢的悬疑故事会音频。

14.2.1 调制古怪音调效果

在Adobe Audition 2023软件中，使用变调器效果对声音进行变调处理时，该效果会随着时间改变节奏来改变声音的音调。在《怪谈故事》案例中，我们可以把声音调制成古怪音调效果，打造恐怖氛围。下面介绍调制古怪音调效果的操作方法。

扫码看视频

STEP 01 ▶▶ 按Ctrl+O组合键，打开录制好的"（1）.MP3"音频，如图14-3所示。

STEP 02 ▶▶ 在菜单栏中，选择"效果"|"时间与变调"|"变调器（处理）"命令，如图14-4所示，弹出

"效果-变调器"对话框。

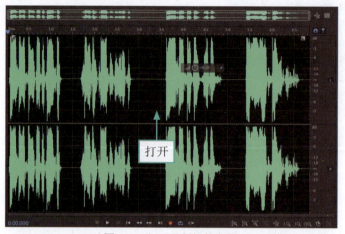

图14-3　打开录制好的音频

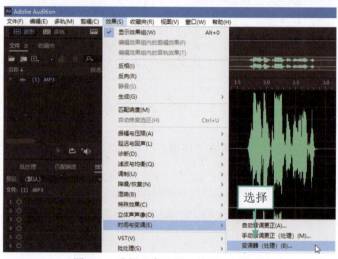

图14-4　选择"变调器（处理）"命令

STEP 03 在"效果-变调器"对话框中，❶单击"预设"右侧的下拉按钮；❷在弹出的下拉列表中选择"古怪"选项，如图14-5所示。

STEP 04 此时，❶在"音调"右侧的预览框中，可以查看该预设模式的包络曲线样式；❷单击"重设包络关键帧"按钮，如图14-6所示。

图14-5　选择"古怪"选项

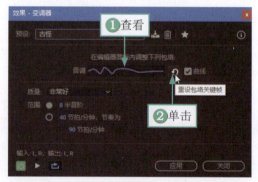

图14-6　单击"重设包络关键帧"按钮

STEP 05 执行操作后，即可清除包络曲线上的关键帧，在波形编辑器中，将鼠标移至曲线上，按住鼠标左键向下拖曳至-4.3半音阶的位置，释放鼠标左键，调整包络曲线的位置，如图14-7所示，将声音根据自身需要调整为古怪音调。

图14-7 拖曳至-4.3半音阶的位置

STEP 06 在"编辑器"窗口下方，单击"播放"按钮，如图14-8所示，即可试听音频，若声音不合适，可以用鼠标拖曳曲线上下移动，改变声音的音调。

图14-8 单击"播放"按钮

STEP 07 在"效果-变调器"对话框中，❶取消选中"曲线"复选框，使当前调制的声音音调保持水平线一致；❷单击"应用"按钮，如图14-9所示。

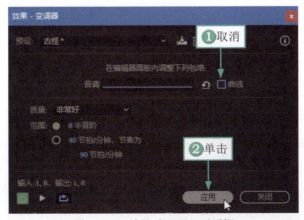

图14-9 "效果-变调器"对话框

STEP 08 执行操作后，即可对声音进行变调处理，制作出古怪的音调，在"编辑器"窗口中，可以发现音频的音波有所变化，音波效果如图14-10所示。

图14-10 变调处理后的音波效果

14.2.2 打造环绕声恐怖氛围

扫码看视频

混响是音频处理中的一种重要效果，它能够模拟出声音在不同环境中的回声效果。在音频制作中，混响是一种常用的效果，能够给音频添加空间感和丰富度，让音乐听起来更自然、动听。在Adobe Audition 2023软件中，可以使用"变调器"效果对声音进行变调处理，增加恐怖氛围。下面介绍打造环绕声恐怖氛围的操作方法。

STEP 01 >>> 按Ctrl＋O组合键，打开录制好的"（2）.MP3"音频，如图14-11所示。

图14-11 打开录制好的音频

STEP 02 >>> 在菜单栏中，选择"效果"|"混响"|"环绕声混响"命令，如图14-12所示，弹出"效果-环绕声混响"对话框。

图14-12 选择"环绕声混响"命令

STEP 03 在"效果-环绕声混响"对话框中,❶单击"预设"右侧的下拉按钮;❷在弹出的下拉列表中选择"娜拉的房子"选项,如图14-13所示。

图14-13 选择"娜拉的房子"选项

STEP 04 执行操作后,❶下方的选项区中显示了"娜拉的房子"预设的相关参数;❷单击"应用"按钮,如图14-14所示,即可运用"混响"效果器处理音频,为音频添加环绕声效果。

图14-14 为音频添加环绕声效果

STEP 05 此时,"编辑器"窗口中的音波产生变化,音波效果如图14-15所示。

图14-15 添加环绕声后的音波效果

14.2.3 添加多种音效

在Adobe Audition 2023软件中,我们可以新建一个多轨混音文件,在音频中加入多种音效,丰富音频内容,营造音频诡异氛围。下面介绍添加多种音效的操作方法。

扫码看视频

STEP 01 按Ctrl+N组合键,新建一个空白的多轨混音文件,如图14-16所示。

STEP 02 按Ctrl＋I组合键，将"（3）.MP3"～"（5）.MP3"音频导入"文件"面板中，如图14-17所示。

STEP 03 在"文件"面板中，依次拖曳"（3）.MP3""（4）.MP3"音频至轨道1中，如图14-18所示，试听音频，作为开门声音效和尖叫声音效。

图14-16 新建一个空白的多轨混音文件

图14-17 将音频导入"文件"面板中

图14-18 拖曳音频至轨道1中（1）

144

STEP 04 >>> 在"文件"面板中,拖曳"(1).MP3"音频至轨道1中,如图14-19所示,将其放置在"(4).MP3"音频后,即可制作特色开场白音频。

图14-19 拖曳音频至轨道1中(2)

14.2.4 制作无信号过渡噪音

扫码看视频

在Adobe Audition 2023软件中,使用"生成"子菜单中的"噪声"命令,可以在现有的音乐片段里生成一段广播或收音机中无信号的噪声音效。下面介绍制作无信号过渡噪音的操作方法。

STEP 01 >>> 在"编辑器"窗口中,将时间线定位到需要插入噪声的位置,如图14-20所示。

图14-20 将时间线定位到需要插入噪声的位置

STEP 02 >>> 在菜单栏中,选择"效果"|"生成"|"噪声"命令,如图14-21所示,弹出"新建音频文件"对话框。

图14-21 选择"噪声"命令

STEP 03 在"新建音频文件"对话框中，❶更改文件名；❷单击"确定"按钮，如图14-22所示，弹出"效果-生成噪声"对话框。

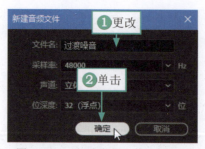

图14-22　"新建音频文件"对话框

STEP 04 在"效果-生成噪声"对话框中，❶单击"预设"右侧的下拉按钮；❷在弹出的下拉列表中选择"灰色反向"选项，如图14-23所示，设置"灰色反向"的噪音样式。

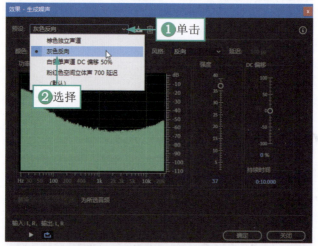

图14-23　选择"灰色反向"选项

STEP 05 在下方将显示相应的预设参数信息，❶设置"颜色"为"棕色"；❷设置"风格"为"空间立体声"；❸单击"确定"按钮，如图14-24所示。

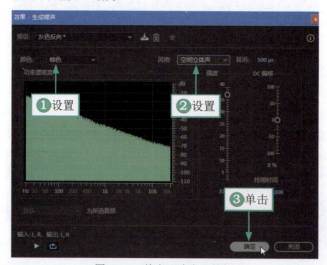

图14-24　单击"确定"按钮

STEP 06 执行操作后，即可在时间线位置的后面插入一段过渡噪音，类似收音机中无信号的噪音音效，如图14-25所示。

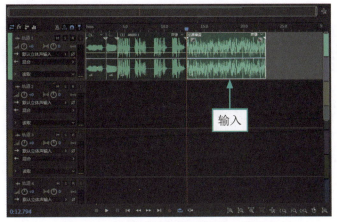

图14-25 在时间线位置的后面插入一段噪声

STEP 07 运用"时间选择工具" ，选择部分过渡噪音音频片段，如图14-26所示。

图14-26 选择部分噪声音频片段

STEP 08 按Delete键，删除选择的过渡噪音音频片段，效果如图14-27所示，减少噪音的持续时长。

图14-27 删除噪音音频片段后的效果

14.2.5 音乐随旁白声逐渐减小

在Adobe Audition 2023软件中，如果音频中出现旁白声后，音乐的音量将会自动变小，此时可以通过淡化包络曲线对音乐的音量进行淡化处理。下面介绍音乐随旁白声逐

扫码看视频

渐减小的操作方法。

STEP 01 在"文件"面板中，拖曳"（2）.MP3"音频至轨道1中，如图14-28所示，将其放置在过渡噪音音频后，完成旁白音频的放置。

图14-28　拖曳音频至轨道1中

STEP 02 在"文件"面板中，拖曳"（5）.MP3"音频至轨道2中，如图14-29所示，将其放置在需要加入背景音乐的过渡噪音音频和"（2）.MP3"音频下。

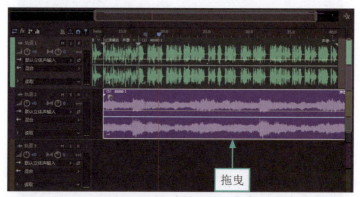

图14-29　拖曳音频至轨道2中

STEP 03 选择轨道2中的音频，双击鼠标左键，切换至波形编辑器，如图14-30所示，方便在波形编辑器中对该音频进行单独处理。

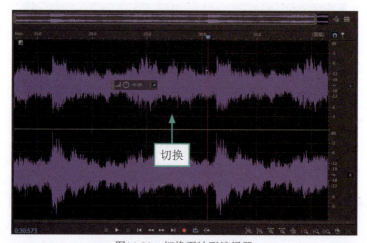

图14-30　切换至波形编辑器

STEP 04 在菜单栏中,选择"效果"|"振幅与压限"|"淡化包络(处理)"命令,如图14-31所示,弹出"效果-淡化包络"对话框。

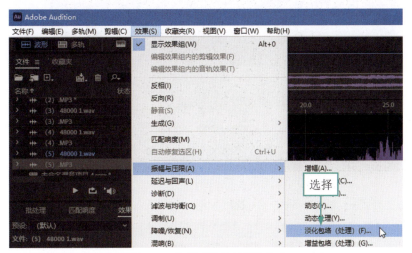

图14-31 选择"淡化包络"命令

STEP 05 在"效果-淡化包络"对话框中,❶单击"预设"右侧的下拉按钮;❷在弹出的下拉列表中选择"线性淡出"选项,如图14-32所示。

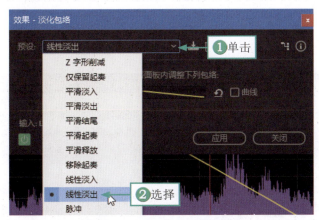

图14-32 选择"线性淡出"选项

STEP 06 执行操作后,即可设置"预设"为"线性淡出"模式,单击"应用"按钮,如图14-33所示,即可运用"淡化包络"效果器处理音乐的波形。

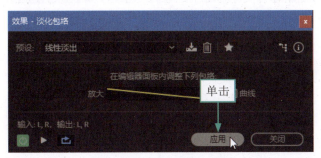

图14-33 单击"应用"按钮

STEP 07 在"编辑器"窗口中,可以查看处理后的音波效果,如图14-34所示。

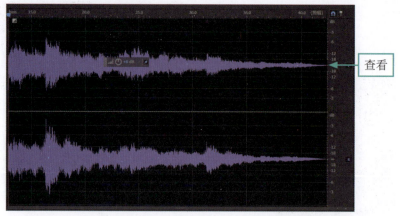

图14-34　查看处理后的音波效果

STEP 08 在工具栏中，单击"多轨"按钮，如图14-35所示，即可返回多轨编辑器中。

图14-35　单击"多轨"按钮

STEP 09 在"编辑器"窗口中，选择多余的背景音乐片段，如图14-36所示，按Delete键，删除选择的背景音乐片段，最后保存导出音频即可。

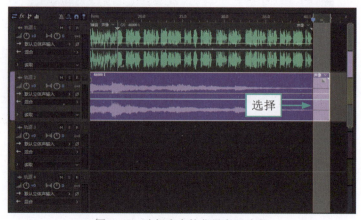

图14-36　选择多余的背景音乐片段

15

SOUND ENGINEER

第15章 | **有声书：制作《听风女孩》**

　　有声书和电子书是时代发展的产物。现如今，有声书越来越受欢迎，已经成为人们"快餐"文化的一部分。本章将节选一段有声书内容，以此为例向大家介绍有声书的后期制作流程，帮助大家以后可以独立完成全本有声书的制作。

15.1 《听风女孩》效果展示

有声书将精彩的内容用声音传递出来，表达丰富的情感，带给人愉快的听觉享受。

在制作有声书《听风女孩》之前，我们首先来欣赏本案例的音频效果，并了解案例的学习目标、制作思路、知识讲解和要点讲堂。

15.1.1 效果欣赏

本案例制作的是有声书《听风女孩》，音波效果如图15-1所示。

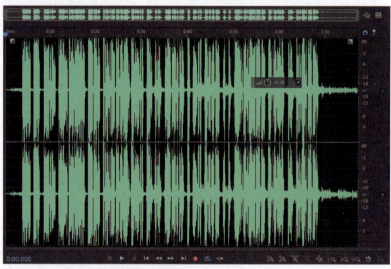

图15-1 《听风女孩》音波效果

15.1.2 学习目标

知识目标	掌握有声书《听风女孩》的制作方法
技能目标	（1）掌握录制有声书干音音频的操作方法 （2）掌握对音频进行剪辑处理的操作方法 （3）掌握降噪并提高声音振幅的操作方法 （4）掌握设置临场感音效的操作方法 （5）掌握添加音乐渲染情感的操作方法
本章重点	降噪并提高声音振幅
本章难点	设置临场感音效
视频时长	5分36秒

15.1.3 制作思路

有声书是当下各大电台的热门频道，在制作有声书《听风女孩》时，首先需要掌握录制有声书干音音频的操作方法，接着对录制好的音频进行剪辑处理，删除念错的音频部分，并对剪辑好的音频进行降噪和提高声音振幅，最后设置临场感音效并添加背景音乐。图15-2所示为本案例的制作思路。

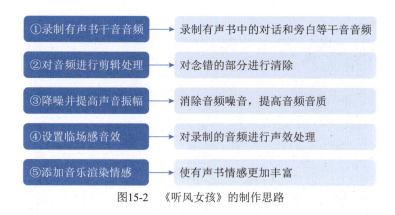

图15-2 《听风女孩》的制作思路

15.1.4 知识讲解

有声书是一种个人或多人依据文稿并借着不同的声音表情和录音格式所录制的作品，常见的有声书格式有录音带、CD、数位档(例如MP3)，有声书是传统书的一种衍生形式。它是随着声磁技术的发展而开发出的一种以磁化物为载体并带有播放功能的书。人们最为常见的有声读物种类是有声小说、有声童书。

15.1.5 要点讲堂

有声书的制作，首先需要监制拿到有版权的小说；然后将小说交给画本人员，对小说中的人物对话进行标色，例如旁白一般为白色背景、黑色字，人物A的对话颜色可以标为黄色背景、黑色字，人物B的对话颜色可以标为蓝色背景、红色字等。

对话标色完成后，即可将小说转交给主播录制干音；对轨人员接到干音后，按照画本人员标的颜色进行对话衔接，形成自然流畅的对话；然后交给审听人员对音频进行审核，等后期人员接到审核无误的干音后，即可根据编剧的本子构建场景，铺垫音乐音效等，最后合成成品。

如果是自己独立完成一本有声书的制作，可以选择自己兼任上述流程中提到的所有岗位，完成一本有声书的制作。

15.2 《听风女孩》制作流程

本实例以有声书《听风女孩》为例，为读者介绍有声书的后期制作流程，主要包括录制有声书干音音频、对音频进行剪辑处理、降噪并提高声音振幅、设置临场感音效和添加音乐渲染情感的操作，帮助大家掌握有声书的制作方法。在制作过程中，除了旁白干音音频需要录制外，背景音乐需要提前准备好。

15.2.1 录制有声书干音音频

首先，需要新建一个多轨混音文件，多轨混音文件创建完成后，即可开始录制有声书中的对话和旁白等干音音频。下面介绍录制有声书干音音频的操作方法。

扫码看视频

STEP 01 ▶▶ 按Ctrl+N组合键，新建一个空白的多轨混音文件，如图15-3所示。

STEP 02 >>> 在轨道面板中，单击轨道1中的"录制准备"按钮，如图15-4所示，准备录制旁白干音音频。

图15-3 新建一个空白的多轨混音文件

图15-4 单击轨道1中的"录制准备"按钮

STEP 03 >>> 在"编辑器"窗口的下方，单击"录制"按钮，如图15-5所示，即可开始录制。

图15-5 单击"录制"按钮

STEP 04 >>> 录制完成后，❶单击"停止"按钮■；❷轨道1中显示录制的旁白干音音频，如图15-6所示。

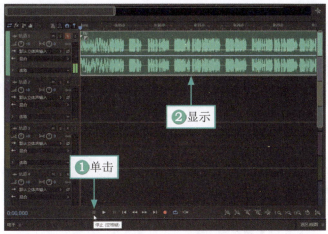

图15-6　轨道1中显示录制的旁白干音音频

15.2.2　对音频进行剪辑处理

有声书干音音频录制完成后，可以对念错的部分进行清除，并对干音音频进行对轨剪辑，将干音音频调整到正确的位置。下面介绍对音频进行剪辑处理的操作方法。

扫码看视频

STEP 01 >>> 在多轨编辑器中，选择旁白干音音频，双击鼠标左键，切换至波形编辑器，选取"时间选择工具"■，在音频中选择念错的片段，如图15-7所示。

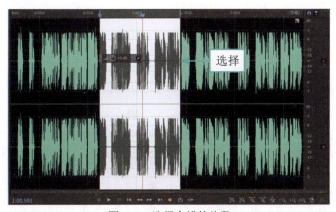

图15-7　选择念错的片段

STEP 02 >>> 单击鼠标右键，在弹出的快捷菜单中选择"删除"命令，如图15-8所示。

图15-8　选择"删除"命令

STEP 03 >>> 弹出信息提示框，单击"确定"按钮，如图15-9所示。

图15-9 信息提示框

STEP 04 >>> 执行操作后，即可删除念错的音频片段，效果如图15-10所示。

图15-10 删除念错的音频片段后的效果

15.2.3 降噪并提高声音振幅

在录制语音旁白的过程中，多多少少都会产生噪声，此时需要消除语音旁白的噪音，提高语音旁白的音质效果。下面介绍降噪并提高声音振幅的操作方法。

扫码看视频

STEP 01 >>> 在"编辑器"窗口中，运用"时间选择工具"，选择音频中的噪声样本，如图15-11所示。

图15-11 选择音频中的噪声样本

STEP 02 >>> 在菜单栏中，选择"效果"|"降噪/恢复"|"捕捉噪声样本"命令，如图15-12所示，捕捉音频中的噪声样本。

图15-12　选择"捕捉噪声样本"命令

STEP 03 按Ctrl+A组合键，全选整段音频，在菜单栏中，选择"效果"|"降噪/恢复"|"降噪（处理）"命令，如图15-13所示。

图15-13　选择"降噪（处理）"命令

STEP 04 弹出"效果-降噪"对话框，❶设置"降噪"为100%，设置"降噪幅度"为50.1dB，增强降噪的力度；❷单击"应用"按钮，如图15-14所示。

STEP 05 即可去除音频中的噪音，音频音波有所变化，在"编辑器"窗口的"调节振幅"数值框中，输入数值5，如图15-15所示，按Enter确认，提高音频音量。

图15-14　设置降噪参数

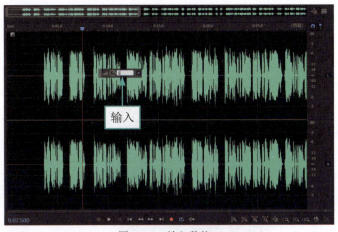

图15-15　输入数值

STEP 06 在"编辑器"窗口中，可以查看完成降噪并提高声音振幅的音频文件，音波效果如图15-16所示。

图15-16　降噪并提高声音振幅后的音波效果

15.2.4　设置临场感音效

扫码看视频

接下来需要对录制的音频进行声效处理，使旁白更加符合当前情景中人物的状态，让人产生身临其境之感。下面介绍设置临场感音效的操作方法。

STEP 01 ▷▷▷ 在菜单栏中，选择"效果"|"混响"|"室内混响"命令，如图15-17所示。

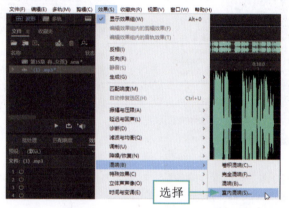

图15-17　选择"室内混响"命令

STEP 02 ▷▷▷ 弹出"效果-室内混响"对话框，❶单击"预设"右侧的下拉按钮；❷在弹出的下拉列表中选择"房间临场感1"选项，如图15-18所示。

STEP 03 ▷▷▷ 执行操作后，❶各参数为默认设置；❷单击"应用"按钮，如图15-19所示，即可应用"房间临场感1"效果器。

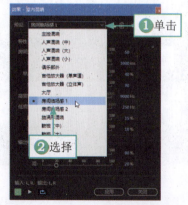

图15-18　选择"房间临场感1"选项

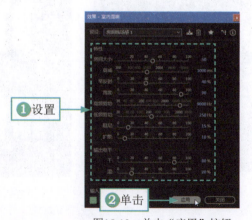

图15-19　单击"应用"按钮

STEP 04 ▶▶▶ 在"编辑器"窗口中，可以查看添加声效后的音波效果，如图15-20所示。

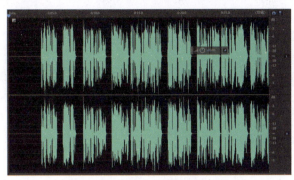

图15-20　添加声效后的音波效果

15.2.5　添加音乐渲染情感

接下来可以添加背景音乐，使有声书更加丰富、真实，让听众拥有沉浸式的听觉体验。下面介绍添加音乐渲染情感的操作方法。

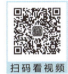

扫码看视频

STEP 01 ▶▶▶ 在"文件"面板中，单击"导入文件"按钮，如图15-21所示。

STEP 02 ▶▶▶ 弹出"导入文件"对话框，❶在其中选择需要导入的"（2）.mp3"背景音乐文件；❷单击"打开"按钮，如图15-22所示。

图15-21　单击"导入文件"按钮

图15-22　选择导入的音乐文件

STEP 03 ▶▶▶ 执行操作后，即可将"（2）.mp3"背景音乐文件导入"文件"面板中，如图15-23所示。

STEP 04 ▶▶▶ 返回到多轨编辑器中，在"（2）.mp3"背景音乐文件上，按住鼠标左键将其拖曳至右侧的轨道2中，如图15-24所示，添加背景音乐文件。

图15-23　导入的音乐文件

图15-24　拖曳至右侧的轨道2中

STEP 05 选取"切断所选剪辑工具" ，在轨道2中的相应位置切割，如图15-25所示，使切割后的背景音乐的前一段与录制的旁白干音音频时长一致。

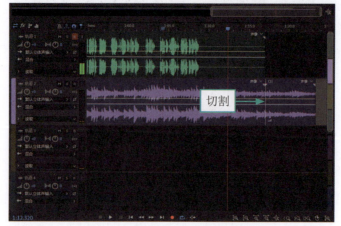

图15-25　在轨道2中的相应位置切割

STEP 06 选取"移动工具" ，在轨道2中选择需要删除的音频，如图15-26所示。

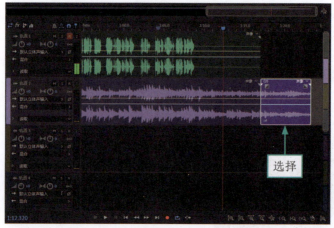

图15-26　在轨道2中选择需要删除的音频

STEP 07 按Delete键删除，即可删除多余背景音乐，效果如图15-27所示。

图15-27　删除多余背景音乐的效果

STEP 08 >>> 在"编辑器"窗口中，❶设置轨道1的音量为＋5；❷设置轨道2的音量为-10，如图15-28所示。

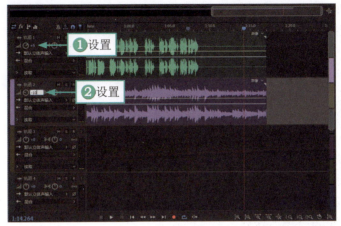

图15-28 设置音量参数

STEP 09 >>> 在"编辑器"窗口的下方，单击"播放"按钮▶，如图15-29所示，试听最终录制并编辑完成的有声书音频。

图15-29 单击"播放"按钮

STEP 10 >>> 在菜单栏中，选择"文件"|"导出"|"多轨混音"|"整个会话"命令，如图15-30所示。

图15-30 选择"整个会话"命令

STEP 11 弹出"导出多轨混音"对话框，❶在"文件名"文本框中输入需要保存的名称；❷单击"浏览"按钮，如图15-31所示。

STEP 12 弹出"导出多轨混音"对话框，❶在其中可以设置文件的保存位置；❷单击"保存"按钮，如图15-32所示。

图15-31　设置名称　　　　　　　　　　图15-32　"导出多轨混音"对话框

STEP 13 返回上一个对话框，单击"确定"按钮，如图15-33所示，稍等片刻，即可将音频保存成功。

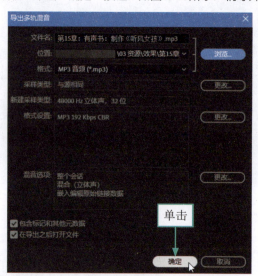

图15-33　单击"确定"按钮

16 SOUND ENGINEER

第16章 广播剧：制作《世界末日》

广播剧是应电台广播的需要而产生的一种艺术形式，随着广播剧逐渐走进大众的视野，人们对它从好奇逐渐转变为喜爱，特别是在青少年群体中，广播剧非常受欢迎。本章将以制作广播剧《世界末日》为例，帮助读者了解广播剧的后期制作流程。

16.1 《世界末日》效果展示

广播剧以精彩的剧情、良好的听觉享受获得了大众的青睐。

在制作广播剧《世界末日》之前,首先来欣赏本案例的音频效果,并了解案例的学习目标、制作思路、知识讲解和要点讲堂。

16.1.1 效果欣赏

本案例制作的是广播剧《世界末日》,音波效果如图16-1所示。

图16-1 《世界末日》音波效果

16.1.2 学习目标

知识目标	掌握广播剧《世界末日》的制作方法
技能目标	(1)掌握调制黑魔王音调的操作方法 (2)掌握保存预设加入音效库的操作方法 (3)掌握添加和音制造焦躁感的操作方法 (4)掌握加入"哔"屏蔽音效的操作方法
本章重点	调制黑魔王音调
本章难点	添加和音制造焦躁感
视频时长	9分36秒

16.1.3 制作思路

广播剧是当下电台的一种热门节目类型,在制作广播剧《世界末日》时,首先可以通过音高换档器将声音调制成黑魔王音调,使声音更符合剧情的需要;接着,可以保存"黑魔王"预设并加入音效库,方便将其他音频也调制为黑魔王音调;最后,可以通过"和音"效果器制造声音焦躁感,并加入"哔"屏蔽音效,制作出电子设备故障声。图16-2所示为本案例的制作思路。

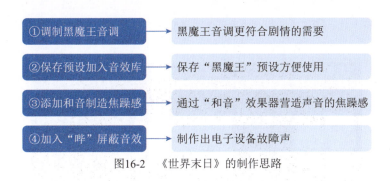

图16-2 《世界末日》的制作思路

16.1.4 知识讲解

广播剧以人物对话和解说为基础，并充分运用音乐伴奏、音响效果来加强气氛。人物对话是推动剧情发展的主要手段，因此广播剧对剧本内容和音效等都有一定的要求，要求剧本仅仅以人物对话和音效来表达一个完整的故事。

另外，广播剧对配音演员也有一定的要求，配音演员的声音要尽量贴近配音角色，同时也要求声音的个性化、台词的口语化以及情感的充沛性，让听众更好地了解剧中的情景和人物的状态。

16.1.5 要点讲堂

在Adobe Audition 2023软件的"效果"菜单下，提供了"时间与变调"效果器，该效果器中包括5种变调功能，即自动音调更正、手动音调更正、变调器、音高换档器以及伸缩与变调处理等，使用这些效果器可以改变音频信号和速度，可以将音频声音进行转调而不改变速度，或是放慢一段讲话的速度而不改变音调。

16.2 《世界末日》制作流程

本实例以广播剧《世界末日》为例，向大家介绍广播剧的后期制作流程，主要包括调制黑魔王音调、保存预设加入音效库、添加和音制造焦躁感和加入"哔"屏蔽音效等内容，帮助读者掌握广播剧的制作方法。在制作过程中，用户需要提前录制好对话音频和音效音频，方便后期剪辑。

16.2.1 调制黑魔王音调

在Adobe Audition 2023软件中，"音高换档器"效果可以改变声音的音调，对声音进行实时变调操作，还能与效果组中的其他效果结合使用，使声音的变调更加自然。下面介绍调制黑魔王音调的操作方法。

扫码看视频

STEP 01 ▶▶ 按Ctrl+O组合键，打开需要改变音调的"（2）.MP3"音频文件，如图16-3所示。
STEP 02 ▶▶ 在菜单栏中，选择"效果"|"时间与变调"|"音高换档器"命令，如图16-4所示，弹出"效果-音高换档器"对话框。
STEP 03 ▶▶ 在"效果-音高换档器"对话框中，❶单击"预设"右侧的下拉按钮；❷在弹出的下拉列表中选择"黑魔王"选项，如图16-5所示。

STEP 04 >> 执行操作后，❶下方选项区中显示了"黑魔王"预设的相关参数；❷单击"应用"按钮，如图16-6所示。

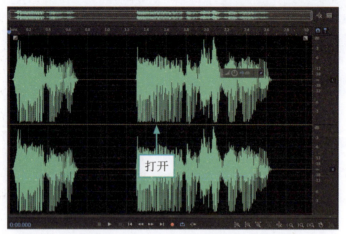

图16-3　打开需要改变音调的音频文件

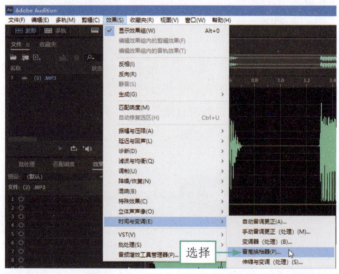

图16-4　选择"音高换档器"命令

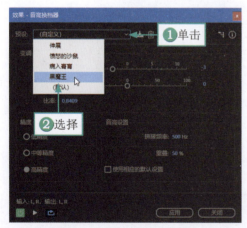

图16-5　选择"黑魔王"选项

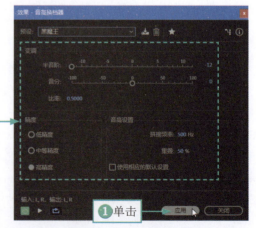

图16-6　单击"应用"按钮

STEP 05 执行操作后，即可对声音进行变调处理，音波上发生了一些轻微的改变，使声音变得更加厚重，音波效果如图16-7所示。

图16-7 变调处理后的音波效果

STEP 06 在"编辑器"窗口下方，单击"播放"按钮，如图16-8所示，即可试听音频，可以发现音频音调发生明显变化。

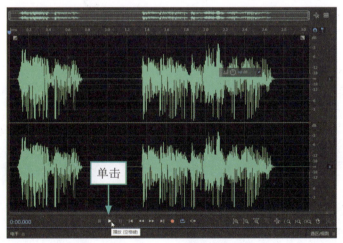

图16-8 单击"播放"按钮

16.2.2 保存预设建立音效库

将常用的效果保存为预设模式，建立属于自己的音乐音效库，可以更加方便主播对效果进行调用。下面介绍保存预设加入音效库的操作方法。

扫码看视频

STEP 01 在菜单栏中，选择"效果"|"显示效果组"命令，如图16-9所示，即可显示"效果组"面板。

图16-9 选择"显示效果组"命令

STEP 02 在"效果组"面板中，❶单击▶按钮；❷在弹出的下拉菜单中选择"时间与变调"|"音高换档器"命令，如图16-10所示。

图16-10 选择"音高换档器"命令

STEP 03 弹出"组合效果-音高换档器"对话框，其中"预设"样式显示为"黑魔王"，如图16-11所示。

STEP 04 返回"效果组"面板，❶显示了添加的效果器；❷单击"将效果组保存为一个预设"按钮，如图16-12所示。

图16-11 "预设"样式显示为"黑魔王"

图16-12 单击"将效果组保存为一个预设"按钮

STEP 05 弹出"保存效果预设"对话框，❶在"预设名称"文本框中输入"黑魔王"；❷单击"确定"按钮，如图16-13所示。

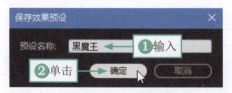

图16-13 保存效果预设

STEP 06 此时，"效果组"面板将显示刚保存的预设名称，❶单击"预设"下拉按钮；❷在弹出的下拉

列表中，可以查看刚保存的"黑魔王"预设，如图16-14所示。

STEP 07 按Ctrl+O组合键，打开"（11）.MP3"音频文件，如图16-15所示。

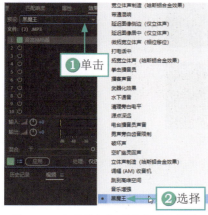

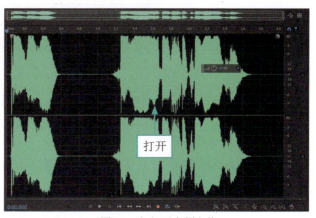

图16-14　查看保存的"黑魔王"预设　　　　　图16-15　打开音频文件

STEP 08 在"效果组"面板中，❶单击"预设"下拉按钮；❷在弹出的下拉列表中选择"黑魔王"选项，如图16-16所示。

STEP 09 返回"效果组"面板，单击"应用"按钮，如图16-17所示，为"（11）.MP3"音频添加"黑魔王"效果预设。

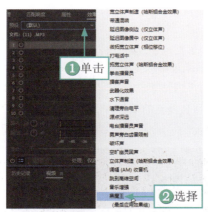
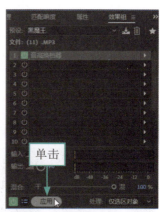

图16-16　选择"黑魔王"选项　　　　　图16-17　单击"应用"按钮

STEP 10 执行操作后，可以发现音频音波产生明显变化，音波效果如图16-18所示。

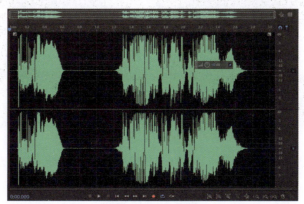

图16-18　音波效果

STEP 11 如果想删除不需要的效果组，在"效果组"面板中，❶设置"预设"为"黑魔王"预设样式；❷单击"删除预设"按钮 🗑，如图16-19所示。

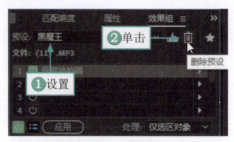

图16-19　单击"删除预设"按钮

STEP 12 弹出信息提示框，提示是否确定删除预设，单击"是"按钮，如图16-20所示，执行操作后，即可删除预设效果组。

图16-20　单击"是"按钮

16.2.3　添加和音制造焦躁感

在Adobe Audition 2023软件中，"和声"效果器通过增加多个模拟人声和乐器声，并将这些声音进行回放和延迟处理，从而产生丰富的声音特效，我们可以使用"和音"效果器为音频添加焦虑感效果。下面介绍添加和音制造焦躁感的操作方法。

扫码看视频

STEP 01 按Ctrl+O组合键，打开需要添加和音的"（6）.MP3"音频文件，如图16-21所示。

图16-21　打开需要添加和音的音频文件

STEP 02 在菜单栏中，选择"效果"|"调制"|"和声"命令，如图16-22所示，弹出"效果-和声"对话框。

图16-22 选择"和声"命令

STEP 03 在"效果-和声"对话框中，❶单击"预设"下拉按钮；❷在弹出的下拉列表中选择"焦躁"选项，如图16-23所示。

图16-23 选择"焦躁"选项

STEP 04 执行操作后，❶下方选项区中即可显示"焦躁"预设的相关参数；❷单击"应用"按钮，如图16-24所示，即可运用"和声"效果器处理音频。

图16-24 单击"应用"按钮

STEP 05 在"编辑器"窗口下方，单击"播放"按钮，如图16-25所示，即可试听音频的效果。

图16-25　单击"播放"按钮

16.2.4　加入"哔"屏蔽音效

"哔"屏蔽音效可以用在许多地方,例如人在情绪激动的时候,很可能说话时带脏话,要屏蔽脏话,或者屏蔽不想让人听到的词汇的时候,就可以使用"哔"音效将其屏蔽掉。在本案例中,我们用"哔"屏蔽音效模拟电子设备出故障时的声音。下面介绍加入"哔"屏蔽音效的操作方法。

STEP 01 按Ctrl+N组合键,新建一个空白的多轨混音文件,如图16-26所示。

图16-26　新建一个空白的多轨混音文件

STEP 02 按Ctrl+I组合键,将剩余的音频素材全部导入"文件"面板中,如图16-27所示。

STEP 03 在"文件"面板中,拖曳需要加入"哔"屏蔽音效的"(6).MP3"音频至轨道1中,如图16-28所示。

图16-27　导入的音频文件

图16-28　拖曳音频至轨道1中

STEP 04 在工具栏中，选取"切断所选剪辑工具" ，在合适位置切割音频，如图16-29所示，将音频一分为二。

图16-29 切割音频

STEP 05 在工具栏中，选取"移动工具" ，将"文件"面板中的"（5）.MP3"音频插入分割的音频中间，如图16-30所示，加入"哔"屏蔽音效。

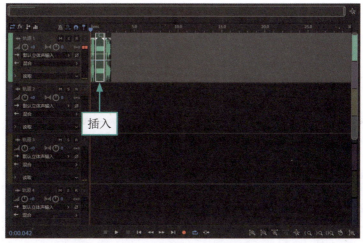

图16-30 将音频插入分割的音频中间

STEP 06 在轨道1中，选择"（5）.MP3"音频，单击鼠标右键，在弹出的快捷菜单中选择"复制"命令，如图16-31所示。

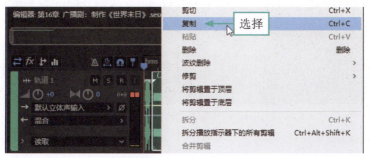

图16-31 选择"复制"命令

173

STEP 07 将时间线定位至音频末尾，按Ctrl＋V组合键，粘贴复制的"（5）.MP3"音频，如图16-32所示，再次加入"哔"屏蔽音效。

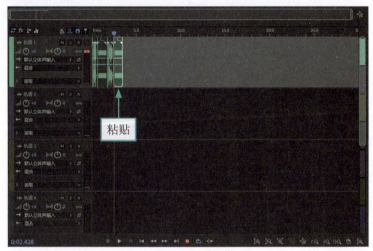

图16-32 粘贴复制的音频

STEP 08 选择轨道1，在菜单栏中，选择"多轨"|"回弹到新建轨道"|"所选轨道"命令，如图16-33所示。

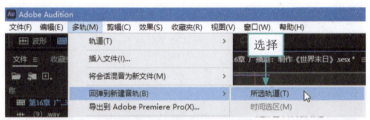

图16-33 选择"所选轨道"命令

STEP 09 执行操作后，即可将轨道1中的多个音频合并到新的音轨中，如图16-34所示。

图16-34 将轨道1中的多个音频合并到新的音轨中

STEP 10 按照剧情逻辑发展顺序，依次将"（1）.MP3"～"（4）.MP3""回弹1.MP3""（7）.MP3"～"（11）.MP3"音频拖曳至轨道2中，如图16-35所示。

图16-35 拖曳音频至轨道2中

STEP 11 选择轨道1，选择"多轨"|"轨道"|"删除所选轨道"命令，如图16-36所示，将不需要的轨道1删除。

图16-36 选择"删除所选轨道"命令

STEP 12 使用同样的方法，删除回弹1，效果如图16-37所示，最后导出保存音频即可。

图16-37 删除回弹1的效果

17 SOUND ENGINEER

第17章 | **AI配音：制作《骆驼祥子》**

随着科技的发展，AI（Artificial Intelligence，人工智能）这个词语已经在我们的生活中很常见了，越来越多的产业开始向AI领域靠近，例如我们经常听到或者接触到的AI驾驶、AI医疗和AI绘画等。本章将以制作AI配音《骆驼祥子》为例，帮助读者了解AI配音的相关制作流程。

17.1 《骆驼祥子》效果展示

AI配音在当下应用比较广泛，常见于各种各样的短视频中。

在制作AI配音《骆驼祥子》之前，首先来欣赏本案例的音频效果，并了解案例的学习目标、制作思路、知识讲解和要点讲堂。

17.1.1 效果欣赏

本案例制作的是AI配音《骆驼祥子》，音波效果如图17-1所示。

图17-1 《骆驼祥子》音波效果

17.1.2 学习目标

知识目标	掌握AI配音《骆驼祥子》的制作方法
技能目标	（1）掌握利用剪映AI配音的操作方法 （2）掌握设置"明亮而有力"声效的操作方法 （3）掌握制作音频过渡区间的操作方法 （4）掌握音频片段保存为新文件的操作方法
本章重点	利用剪映AI配音
本章难点	设置"明亮而有力"声效
视频时长	7分29秒

17.1.3 制作思路

AI配音在短视频领域比较常见，人们对AI配音的接受度也越来越高。因此，在制作短视频或者音频时，可以适当地使用AI配音，提升整体效果。

在制作AI配音《骆驼祥子》时，首先需要注意的是本案例以剪映为例，运用剪映中的"朗读"功能生成AI配音；其次为语音旁白音频添加"明亮而有力"声效，使声音更加有力；最后制作音频过渡区间，让音频结构更合理，还可以将音频片段保存为新文件，选择自己喜欢的音频片段做背景音乐。

图17-2所示为本案例的制作思路。

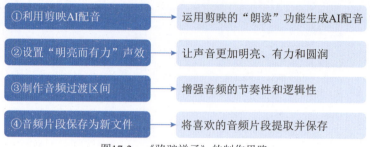

图17-2 《骆驼祥子》的制作思路

17.1.4 知识讲解

在当下，人工智能是现代智能科学的重要组成部分，也是一门极具挑战性的科学。随着人工智能的发展，它逐渐延伸至各个产业，与不同产业相结合，例如医疗、绘画和音乐等，其出现为不同的产业注入了活力。

AI配音是人工智能大力发展的产物之一，在当下，AI配音逐渐渗入我们的生活。例如，可以利用AI为短视频配音，然后发布到各大社交平台。

17.1.5 要点讲堂

在剪映的"文本"功能区中，我们可以添加一段需要朗读的文本，并在"朗读"操作区中挑选合适的音色进行AI朗读。

剪映中包含多种不同的音色，女声音色例如"心灵鸡汤""甜美解说""知性女声""新闻女声"等，男声音色例如"广告男声""纪录片解说""知识讲解""阳光男生"等，趣味歌唱例如"情歌王""甜美女孩""说唱小哥""清新歌手"等，可以根据自己的需要选择合适的音色。

17.2 《骆驼祥子》制作流程

本实例以AI配音《骆驼祥子》为例，为读者介绍AI配音的后期制作流程，主要包括利用剪映AI配音、设置"明亮而有力"声效、音频片段保存为新文件等内容，帮助大家掌握利用剪映的"朗读"功能生成AI音频的操作方法。

17.2.1 利用剪映AI配音

利用AI生成音频的软件或者平台有很多，在本案例中，将以电脑版的剪映为例，运用剪映的"朗读"功能生成AI配音。下面介绍利用剪映AI配音的操作方法。

扫码看视频

STEP 01 >>> 在电脑桌面上打开剪映，单击"开始创作"按钮，如图17-3所示，即可进入视频编辑界面。

STEP 02 >>> ❶切换至"文本"功能区；❷在"新建文本"选项卡中单击"默认文本"右下角的"添加到轨道"按钮，如图17-4所示，添加一个"默认文本"到轨道。

STEP 03 >>> 在"文本"操作区中，修改文本内容，如图17-5所示，将文本修改为语音旁白的文本内容。

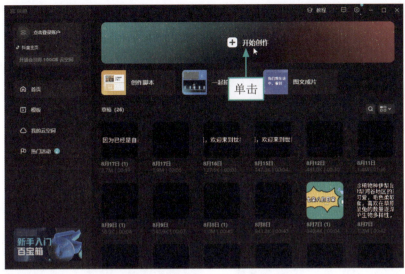

图17-3 单击"开始创作"按钮

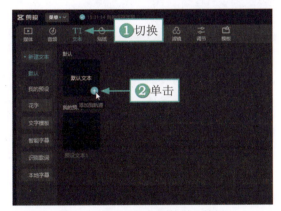

图17-4 单击"添加到轨道"按钮

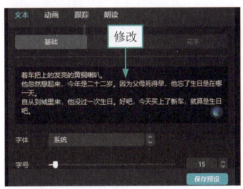

图17-5 修改文本内容

STEP 04 在"朗读"操作区中,❶选择"心灵鸡汤"音色;❷单击"开始朗读"按钮,如图17-6所示,执行操作后,会生成一段音频素材。

STEP 05 在"播放器"面板中,单击"播放"按钮,如图17-7所示,即可试听音频。

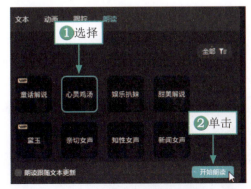

图17-6 单击"开始朗读"按钮

图17-7 单击"播放"按钮

专家指点　在"导出"对话框中,单击"导出至"右侧的按钮,在弹出的"请选择导出路径"对话框中,单击"选择文件夹"按钮,即可设置文件保存位置。

STEP 06 在视频编辑界面的右上方,单击"导出"按钮,如图17-8所示。

STEP 07 弹出"导出"对话框,❶设置文件标题和保存位置;❷选中"音频导出"复选框;❸单击"导出"按钮,如图17-9所示,即可以音频格式导出保存文件。

图17-8　单击"导出"按钮

图17-9　设置导出音频

17.2.2　设置"明亮而有力"声效

EQ的全称是Equalizer,中文名字叫作"均衡器",多媒体音箱上的低音增强就是EQ声效,使用EQ声效可以让声音变得更加圆润、明亮和有力。下面介绍设置"明亮而有力"声效的操作方法。

扫码看视频

STEP 01 按Ctrl+O组合键,打开上一步导出的(1)音频,如图17-10所示。

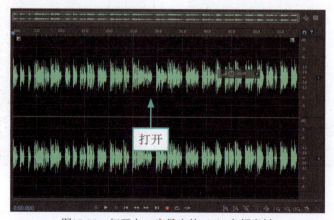

图17-10　打开上一步导出的(1)音频素材

STEP 02 >>> 在菜单栏中，选择"效果"|"滤波与均衡"|"图形均衡器（20段）"命令，如图17-11所示。

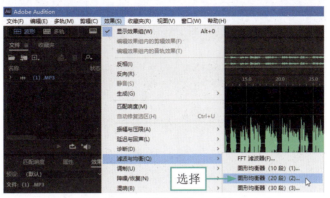

图17-11　选择"图形均衡器（20段）"命令

STEP 03 >>> 弹出"效果-图形均衡器（20段）"对话框，❶单击"预设"下拉按钮；❷在弹出的下拉列表中选择"明亮而有力"选项，如图17-12所示。

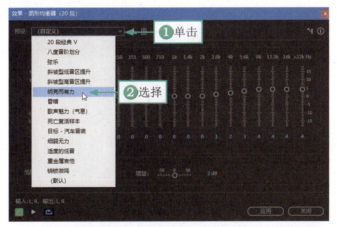

图17-12　选择"明亮而有力"选项

STEP 04 >>> ❶在"预设"下方即可显示相关参数；❷单击"应用"按钮，如图17-13所示。

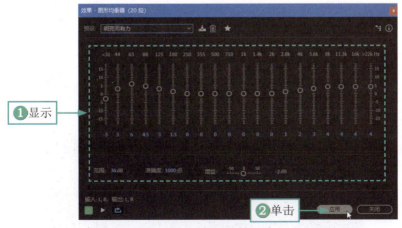

图17-13　单击"应用"按钮

STEP 05 >>> 执行操作后，即可运用"图形均衡器（20段）"效果器处理音频，在"编辑器"窗口中，可以查看处理后的音波效果，如图17-14所示。

图17-14 处理后的音波效果

STEP 06 在"编辑器"窗口下方,单击"播放"按钮▶,如图17-15所示,即可试听音频。

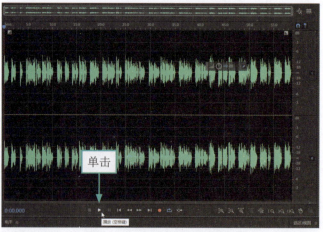

图17-15 单击"播放"按钮

17.2.3 制作音频过渡区间

在音频中,适当地添加过渡区间可以增强音频的节奏性和逻辑性,让音频整体效果更好,给听众带来更好的听觉体验。下面介绍制作音频过渡区间的操作方法。

扫码看视频

STEP 01 按Ctrl+N组合键,新建一个空白的多轨混音文件,如图17-16所示。

图17-16 新建一个空白的多轨混音文件

STEP 02 在"文件"面板中，拖曳"（1）.MP3"音频至轨道1中，如图17-17所示，方便下一步剪辑。

图17-17 拖曳音频至轨道1中

STEP 03 在工具栏中，选取"切断所选剪辑工具" ，如图17-18所示。

图17-18 选取切断所选剪辑工具

STEP 04 在音频需要添加过渡区间的位置切割，如图17-19所示，将音频一分为二。

图17-19 在音频需要添加过渡区间的位置切割

STEP 05 在工具栏中，选取"移动工具" ，如图17-20所示。

图17-20 选取移动工具

STEP 06 在轨道1中，选择并拖曳后一段音频至合适位置，如图17-21所示，使两段音频中间留出合适的区间用于过渡。

图17-21 拖曳后一段音频至合适位置

STEP 07 在"编辑器"窗口下方,单击"播放"按钮▶,如图17-22所示,试听音频,可以发现过渡区间属于无声音状态。

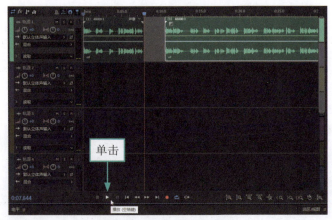

图17-22 单击"播放"按钮

17.2.4 音频片段保存为新文件

扫码看视频

当我们想要把一首音乐中自己喜欢的片段设置为音频的背景音乐时,可以在Adobe Audition 2023软件中将该音乐片段提取出来,单独保存为新文件。下面介绍音频片段保存为新文件的操作方法。

STEP 01 按Ctrl+I组合键,将"(2).MP3"音频导入"文件"面板中,如图17-23所示。

图17-23 导入的音频文件

STEP 02 >>> 在"文件"面板中，拖曳"（2）.MP3"音频至轨道2中，如图17-24所示。

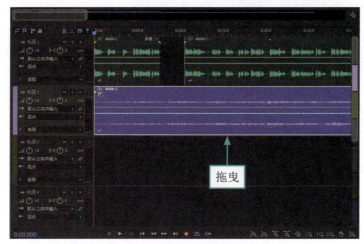

图17-24 拖曳音频至轨道2中

STEP 03 >>> 在工具栏中，选取"时间选择工具" ，选择轨道2中自己喜欢的音频片段，如图17-25所示。

图17-25 选择轨道2中的音频片段

STEP 04 >>> 在选择的音频片段上，单击鼠标右键，在弹出的快捷菜单中选择"混音会话为新建文件"|"所选剪辑"命令，如图17-26所示。

图17-26 选择"所选剪辑"命令

STEP 05 >>> 执行操作后，即可将选择的音频片段保存为新文件，在"编辑器"窗口中，将会显示音频片段的音波效果，如图17-27所示。

STEP 06 >>> 在"文件"面板中，将会显示音频片段的名称，如图17-28所示。

图17-27 显示音频片段的音波效果　　　　图17-28 显示音频片段的名称

STEP 07 在工具栏中，单击"多轨"按钮，如图17-29所示，返回多轨编辑器中。

图17-29 单击"多轨"按钮

STEP 08 在多轨编辑器中，❶选择轨道2中的音频，单击鼠标右键，在弹出的快捷菜单中；❷选择"删除"命令，如图17-30所示。

图17-30 选择"删除"命令

STEP 09 执行操作后，即可将轨道2中不需要的音频删除，效果如图17-31所示。

图17-31 将轨道2中不需要的音频删除

STEP 10 在"文件"面板中，拖曳保存为新文件的音频片段至轨道2中，如图17-32所示，添加背景音乐。

图17-32 拖曳保存为新文件的音频片段至轨道2中

STEP 11 运用"时间选择工具"，选择轨道2中需要删除的音频片段，按Delete键，即可删除所选音频片段，效果如图17-33所示，使背景音乐与（1）音频时长一致。

图17-33 删除所选音频片段

STEP 12 在"编辑器"窗口下方，单击"播放"按钮，如图17-34所示，即可试听音频。

图17-34 单击"播放"按钮

STEP 13 >> 在菜单栏中，选择"文件"|"导出"|"多轨混音"|"整个会话"命令，弹出"导出多轨混音"对话框，❶设置文件名、位置和格式；❷单击"确定"按钮，如图17-35所示，即可将音频导出并保存。

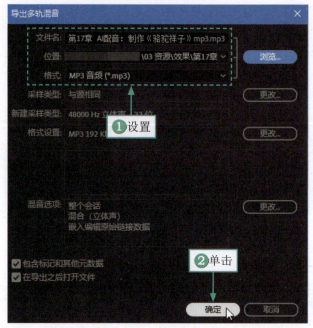

图17-35 "导出多轨混音"对话框

18 SOUND ENGINEER

第18章 | 短视频配音：制作《飞机播报》

在Adobe Audition 2023软件中，我们可以为短视频画面配音、添加背景音乐，丰富短视频的内容，提升短视频的整体效果，给观看短视频的人带来更好的视听体验。本章以为短视频《飞机播报》配音为例，帮助读者了解短视频配音的后期制作流程，从而制作出更精彩、更受欢迎的短视频。

18.1 《飞机播报》效果展示

随着短视频行业的快速发展，人们为短视频配音的需求也越来越高。

在制作短视频配音《飞机播报》之前，我们首先来欣赏本案例的音频效果，并了解案例的学习目标、制作思路、知识讲解和要点讲堂。

18.1.1 效果欣赏

本案例制作的是短视频配音《飞机播报》，音波效果如图18-1所示。

图18-1 《飞机播报》音波效果

18.1.2 学习目标

知识目标	掌握短视频配音《飞机播报》的制作方法
技能目标	（1）掌握将视频导入操作面板的操作方法 （2）掌握录制短视频画面旁白的操作方法 （3）掌握降噪并添加背景音乐的操作方法 （4）掌握输出多轨混音文件的操作方法 （5）掌握短视频音频合成导出的操作方法
本章重点	录制短视频画面旁白
本章难点	短视频音频合成导出
视频时长	10分10秒

18.1.3 制作思路

在制作短视频配音《飞机播报》时，首先需要新建多轨混音文件，并将视频素材导入操作面板；接着，将短视频文件添加至"编辑器"窗口后，就可以为短视频画面录制旁白声音；然后，需要对录制的音频进行降噪操作，并添加合适的背景音乐，丰富短视频内容；最后，将多轨混音文件输出保存，并将短视频和音频合成后导出为一个文件。图18-2所示为本案例的制作思路。

图18-2 《飞机播报》的制作思路

18.1.4 知识讲解

短视频即短片视频，是一种互联网传播方式，深受大众的欢迎和喜爱。特别是随着网红经济的出现和发展，短视频行业逐渐崛起一批优质的短视频创造者，加之移动终端的普及和网络的提速，碎片化、易传播的短视频获得了各大平台的青睐。

现如今，短视频逐渐成为人们生活的一部分，为短视频配音的需求也逐渐提高。为了丰富短视频的内容、制作出更精彩的短视频，对短视频的配音提出了一定的要求，使其更符合视频内容的声音、更有情感渲染力的声音，为短视频锦上添花。

18.1.5 要点讲堂

在剪映中，单击视频编辑界面右上方的"导出"按钮，即可弹出"导出"对话框。在该对话框中，有"视频导出"和"音频导出"两种选择，用户可以根据自身的需要选择导出方式。例如，在"导出"对话框中，选中"音频导出"复选框，单击"导出"按钮，即可以音频格式导出文件。

18.2 《飞机播报》制作流程

本节以为短视频《飞机播报》配音为例，详细讲解该案例的后期制作流程，主要包括将视频导入操作面板、录制短视频画面旁白、降噪并添加背景音乐、输出多轨混音文件和短视频音频合成导出等内容。

通过这些操作，可以在Adobe Audition 2023软件中录制《飞机播报》的音频，并将音频单独导出保存，最后通过剪映将短视频和音频合成导出。

18.2.1 将视频导入操作面板

为短视频配音之前，首先需要新建多轨混音文件，然后需要将视频素材导入之后才能给视频素材进行配音。下面介绍将视频导入操作面板的操作方法。

扫码看视频

STEP 01 ▶▶ 在菜单栏中，选择"文件"|"新建"|"多轨会话"命令，如图18-3所示。
STEP 02 ▶▶ 执行操作后，弹出"新建多轨会话"对话框，如图18-4所示。
STEP 03 ▶▶ ❶在"新建多轨会话"对话框设置会话名称；❷单击"文件夹位置"下拉列表框右侧的"浏览"按钮，如图18-5所示。

图18-3 选择"多轨会话"命令

图18-4 "新建多轨会话"对话框

图18-5 设置会话名称

STEP 04 弹出"选择目标文件夹"对话框,❶设置文件的保存位置;❷单击"选择文件夹"按钮,如图18-6所示。

图18-6 设置文件的保存位置

STEP 05 >>> 返回"新建多轨会话"对话框,单击下方的"确定"按钮,如图18-7所示。

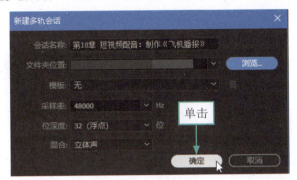

图18-7 单击"确定"按钮

STEP 06 >>> 执行操作后,即可新建一个空白的多轨混音文件,如图18-8所示,在其中可以插入视频、录制语音旁白、添加背景音乐文件等。

图18-8 新建一个空白的多轨混音文件

STEP 07 >>> 在"文件"面板中,单击"导入文件"按钮,如图18-9所示。

STEP 08 >>> 弹出"导入文件"对话框,❶选择需要导入的短视频文件;❷单击"打开"按钮,如图18-10所示。

图18-9 单击"导入文件"按钮

图18-10 选择导入的文件

STEP 09 >>> 执行操作后，即可将短视频文件导入"文件"面板中，如图18-11所示。

STEP 10 >>> 选择导入的短视频文件，按住鼠标左键拖曳至右侧的"编辑器"窗口中，如图18-12所示，添加短视频文件。

图18-11 导入的文件

图18-12 拖曳短视频文件至右侧的"编辑器"窗口中

STEP 11 >>> 在菜单栏中，选择"窗口"|"视频"命令，打开"视频"面板，如图18-13所示。

STEP 12 >>> 在"编辑器"窗口下方，单击"播放"按钮▶，如图18-14所示，即可开始播放短视频文件，在"视频"面板中可以查看短视频画面效果。

图18-13 打开"视频"面板

图18-14 单击"播放"按钮

18.2.2 录制短视频画面旁白

扫码看视频

将短视频文件添加至"编辑器"窗口后，就可以为短视频画面录制旁白声音，丰富短视频的内容。下面介绍录制短视频画面旁白的操作方法。

STEP 01 >>> 单击轨道1右侧的"录制准备"按钮Ｒ，如图18-15所示，使该按钮呈红色显示，表示开启多轨录音功能。

STEP 02 >>> 将时间线移至轨道的最开始位置，单击下方的"播放"按钮▶，如图18-16所示，开始播放短视频，在"视频"面板中可以查看短视频的画面。

STEP 03 >>> 单击"编辑器"窗口下方的"录制"按钮●，如图18-17所示，开始同步录制语音旁白，并显示录制的语音音波。

图18-15 单击"录制准备"按钮

图18-16 单击"播放"按钮

图18-17 单击"录制"按钮

STEP 04 待语音旁白录制完成后,单击下方的"停止"按钮■,停止录制声音,此时录制完成的语音旁白显示在轨道1中,如图18-18所示。

图18-18　录制完成的语音旁白显示在轨道1中

STEP 05 再次单击轨道1右侧的"录制准备"按钮 ，如图18-19所示，使该按钮呈灰色显示，即可取消录制准备操作。

图18-19　单击"录制准备"按钮

STEP 06 单击"编辑器"窗口下方的"播放"按钮 ，如图18-20所示，试听录制的语音旁白声音效果。

图18-20　单击"播放"按钮

18.2.3 降噪并添加背景音乐

在录制语音旁白的过程中，由于录音环境、说话间口齿摩擦等原因，或多或少都会产生噪声，此时就需要消除语音旁白的噪音，提高语音旁白的音质效果，并在适当的位置添加音效，丰富音频效果。下面介绍降噪并添加背景音乐的操作方法。

扫码看视频

STEP 01 在工具栏中，单击"波形"按钮，如图18-21所示，进入波形编辑器中。

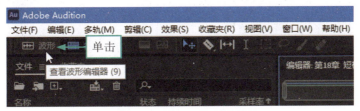

图18-21 单击"波形"按钮

STEP 02 运用"时间选择工具"，选择语音旁白中的噪声样本，如图18-22所示。

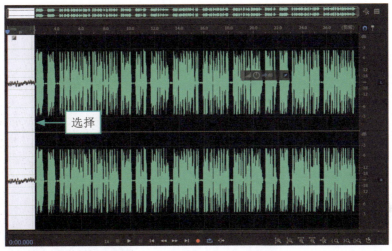

图18-22 选择语音旁白中的噪声样本

STEP 03 在菜单栏中，选择"效果"|"降噪/恢复"|"捕捉噪声样本"命令，如图18-23所示，捕捉语音旁白中的噪声样本。

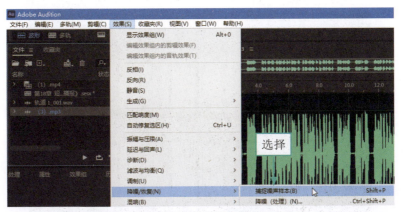

图18-23 选择"捕捉噪声样本"命令

STEP 04 按Ctrl＋I组合键，选择整段语音旁白，如图18-24所示。

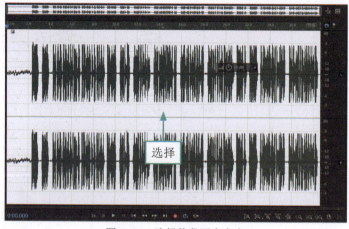

图18-24 选择整段语音旁白

STEP 05 在菜单栏中，选择"效果"|"降噪/恢复"|"降噪（处理）"命令，如图18-25所示。

STEP 06 弹出"效果-降噪"对话框，各参数保持为默认设置，单击"应用"按钮，如图18-26所示。

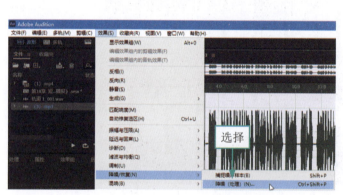

图18-25 选择"降噪（处理）"命令

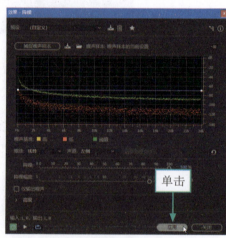

图18-26 "效果-降噪"对话框

STEP 07 执行操作后，即可处理整段旁白中的噪音，编辑器中的音频音波有所变化，效果如图18-27所示。

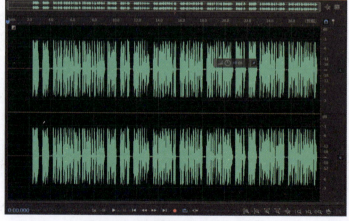

图18-27 处理整段语音旁白中的噪音

STEP 08 在工具栏中,单击"多轨"按钮,如图18-28所示,返回多轨编辑器中。

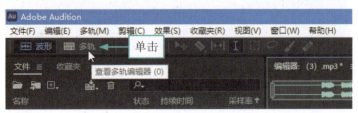

图18-28 单击"多轨"按钮

STEP 09 按Ctrl+I组合键,将"(2).MP3"音频导入"文件"面板中,如图18-29所示。

STEP 10 在"文件"面板中,拖曳"(2).MP3"音频至轨道2中,如图18-30所示,添加音效文件。

图18-29 将音频导入"文件"面板

图18-30 拖曳音频至轨道2中

STEP 11 使用同样的方法,将"(4).MP3"音频导入"文件"面板,并拖曳"(4).MP3"音频至轨道3中,如图18-31所示,添加背景音乐文件。

图18-31 拖曳音频至轨道3中

STEP 12 在工具栏中,选取"切断所选剪辑工具",在"(4).MP3"音频的合适位置进行切割,如图18-32所示,将多余背景音乐切割出来。

图18-32　在音频的合适位置进行切割

STEP 13 在工具栏中，选取"移动工具"，选择多余背景音乐，按Delete键，即可删除多余背景音乐，效果如图18-33所示。

图18-33　删除多余背景音乐

STEP 14 在"编辑器"窗口下方，单击"播放"按钮，如图18-34所示，即可试听音频的效果。

图18-34　单击"播放"按钮

18.2.4　输出多轨混音文件

通过以上操作，我们已经将整个音频效果制作完成了，接下来需要将语音旁白和背景音乐单独输出保存为一个音频文件。下面介绍输出多轨混音文件的操作方法。

扫码看视频

STEP 01 在菜单栏中，选择"文件"|"导出"|"多轨混音"|"整个会话"命令，如图18-35所示。

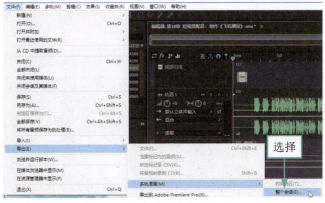

图18-35　选择"整个会话"命令

STEP 02 弹出"导出多轨混音"对话框，❶设置文件输出名称；❷单击"位置"下拉列表框右侧的"浏览"按钮，如图18-36所示。

STEP 03 弹出"导出多轨混音"对话框，在其中设置输出的位置，单击"保存"按钮，如图18-37所示。

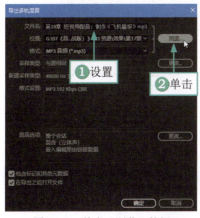

图18-36　单击"浏览"按钮

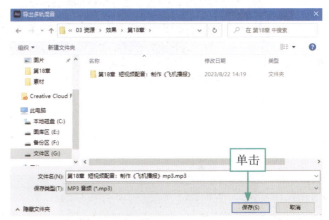

图18-37　单击"保存"按钮

STEP 04 返回"导出多轨混音"对话框，单击"确定"按钮，如图18-38所示，即可输出多轨混音文件。

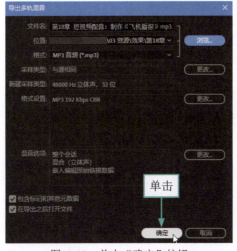

图18-38　单击"确定"按钮

18.2.5　短视频音频合成导出

最后一步,我们需要将短视频和音频再剪辑一起合成导出,得到一个添加配音的短视频。下面介绍短视频音频合成导出的操作方法。

扫码看视频

STEP 01 ▶▶ 打开剪映,单击"开始创作"按钮,如图18-39所示,即可进入视频编辑界面。

图18-39　单击"开始创作"按钮

STEP 02 ▶▶ 在"媒体"功能区中,单击"导入"按钮,如图18-40所示。

STEP 03 ▶▶ 弹出"请选择媒体资源"对话框,❶选择视频素材;❷单击"打开"按钮,如图18-41所示,导入视频素材至"媒体"功能区。

图18-40　单击"导入"按钮

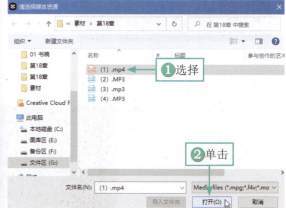

图18-41　选择视频素材文件

STEP 04 ▶▶ 使用同样的方法,在"请选择媒体资源"对话框中,❶选择前面输出保存的音频文件;❷单击"打开"按钮,如图18-42所示。

STEP 05 ▶▶ 执行操作后,即可将选择的文件导入至"媒体"功能区,如图18-43所示。

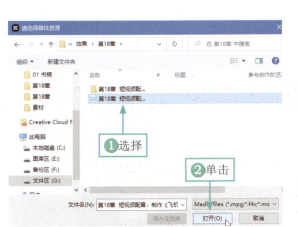
图18-42 选择音频文件

图18-43 将选择的文件导入至"媒体"功能区

STEP 06 在"媒体"功能区中,单击视频素材右下角的"添加到轨道"按钮 ,如图18-44所示。
STEP 07 执行操作后,即可将视频素材添加到轨道,如图18-45所示。

图18-44 单击"添加到轨道"按钮

图18-45 将视频素材添加到轨道

STEP 08 使用同样的方法,将音频文件添加到轨道,如图18-46所示。
STEP 09 在"播放器"面板中,单击"播放"按钮 ,如图18-47所示,即可播放视频。

图18-46 将音频文件添加到轨道

图18-47 单击"播放"按钮

STEP 10 在视频编辑界面的右上方,单击"导出"按钮,如图18-48所示。

STEP 11 弹出"导出"对话框,❶设置文件标题和保存位置;❷选中"视频导出"复选框;❸单击"导出"按钮,如图18-49所示,即可导出保存视频。

图18-48 单击"导出"按钮

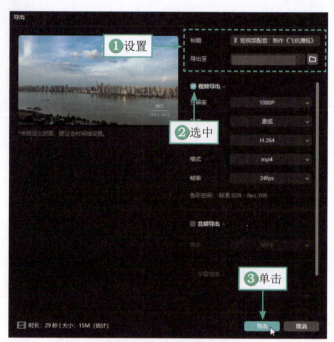

图18-49 "导出"对话框

19 SOUND ENGINEER

第19章 | 画本故事：
制作《小黄和小黑》

随着时代的发展和娱乐模式的更迭，图片加文字的画本故事逐渐兴起，图片的加入让单纯的文字不再变得枯燥和乏味，进一步提升了大众阅读的兴趣。本章以制作画本故事《小黄和小黑》为例，讲解为画本故事配音的后期制作过程，帮助读者进一步熟悉和掌握音频后期制作流程。

19.1 《小黄和小黑》效果展示

画本故事作为新兴的一种小说类型，受到了很多人的欢迎。

在制作画本故事《小黄和小黑》之前，首先来欣赏本案例的音频效果，并了解案例的学习目标、制作思路、知识讲解和要点讲堂。

19.1.1 效果欣赏

本案例制作的是画本故事《小黄和小黑》，音波效果如图19-1所示。

图19-1 《小黄和小黑》音波效果

19.1.2 学习目标

知识目标	掌握画本故事《小黄和小黑》的制作方法
技能目标	（1）掌握减少音频混响的操作方法 （2）掌握另存为新文件的操作方法 （3）掌握图片合成画本视频的操作方法 （4）掌握为画本视频配音的操作方法
本章重点	为画本视频配音
本章难点	减少音频混响
视频时长	4分23秒

19.1.3 制作思路

在制作画本故事《小黄和小黑》时，首先需要在Adobe Audition 2023软件中打开已经录制好的语音旁白音频，对其进行减少混响操作，然后将处理好的音频另存为新文件，接下来需要将图片合成画本视频，最后在画本视频中添加音频，为画本视频配音。图19-2所示为本案例的制作思路。

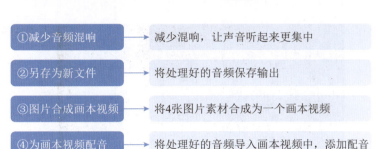

图19-2 《小黄和小黑》的制作思路

19.1.4 知识讲解

画本故事是当下一个新兴的小说模式，主要形式是一段文字加一张图片，并且图片与文字有一定的联系，让观者能够更有代入感，同时相比纯文字的小说，画本故事在文字中加入图片，减少了阅读文字的枯燥和无聊，增强了娱乐性。

以某小说软件为例，该小说软件特意设立"画本故事"专区，在"画本故事"专区的推荐页，会自动推送热门的画本故事，点进去之后可以看到图片和小说内容。如果想听小说音频，也可以打开音频设置，随着朗读声图片将会自动滑动，这时可以不需要看文字内容。

19.1.5 要点讲堂

混响效果主要体现在反射声到达人耳时间的长短，许多人在录制歌曲音频中喜欢加入混响效果，这是因为加入混响可以让声音更有空间感和距离感。在Adobe Audition 2023软件中，我们可以通过混响器人为地制造一些特殊效果，如教堂、大厅的回声效果等。

在菜单栏中，选择"效果"|"混响"|"完全混响"命令，在弹出的"效果-完全混响"对话框中，单击"预设"右侧的下拉按钮，在弹出的下拉列表中选择"教堂"选项，最后单击"应用"按钮，即可制作教堂的回声效果。

19.2 《小黄和小黑》制作流程

本节以制作画本故事《小黄和小黑》为例，帮助大家掌握减少音频混响、另存为新文件、图片合成画本视频和为画本视频配音，通过本案例，大家可以了解和熟悉为画本故事配音的后期制作流程，实现能够自己制作画本故事音频的目标。

19.2.1 减少音频混响

扫码看视频

混响是一种声学特性，指音波在传播过程中遇到障碍物进行反射，每反射一次都要被障碍物吸收一些。当声源停止发声后，声波在室内经过多次反射和吸收，才会消失。我们在录音过程中一定会产生混响，减少混响可以让声音听起来更加密闭和集中。下面介绍减少音频混响的操作方法。

STEP 01 >> 按Ctrl+O组合键，打开录制好的语音旁白音频，如图19-3所示。

STEP 02 >> 在菜单栏中，选择"效果"|"降噪/恢复"|"减少混响"命令，如图19-4所示。

图19-3　打开录制好的语音旁白音频

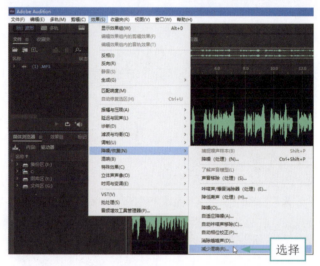

图19-4　选择"减少混响"命令

STEP 03 弹出"效果-减少混响"对话框，❶单击"预设"右侧的下拉按钮；❷在弹出的下拉列表中选择"弱混响减低"选项，如图19-5所示。

STEP 04 设置参数为默认参数，单击"应用"按钮，如图19-6所示。

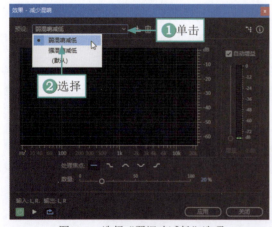

图19-5　选择"弱混响减低"选项

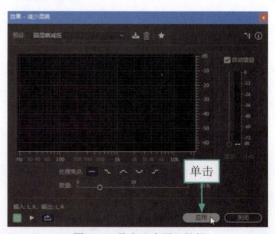

图19-6　单击"应用"按钮

STEP 05 ▶▶▶ 执行操作后，即可减少音频中的混响，音波产生微小变化，音波效果如图19-7所示。

图19-7　减少混响后的音波效果

19.2.2 另存为新文件

扫码看视频

对音频进行减少混响操作后，我们需要将音频另存为一个新文件，方便后面为画本故事配音。下面介绍另存为新文件的操作方法。

STEP 01 ▶▶▶ 在菜单栏中，选择"文件"|"另存为"命令，如图19-8所示。

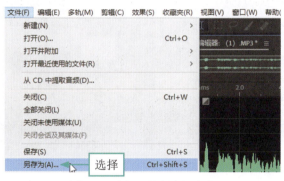

图19-8　选择"另存为"命令

STEP 02 ▶▶▶ 弹出"另存为"对话框，❶设置文件名；❷单击"浏览"按钮，如图19-9所示。

STEP 03 ▶▶▶ 弹出"另存为"对话框，❶设置文件保存位置；❷单击"保存"按钮，如图19-10所示，即可设置文件保存位置。

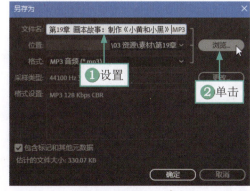
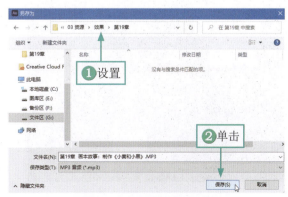

图19-9　设置文件名　　　　　　　　　图19-10　设置文件保存位置

STEP 04 返回"另存为"对话框，单击"确定"按钮，如图19-11所示，即可将音频另存为一个新文件。

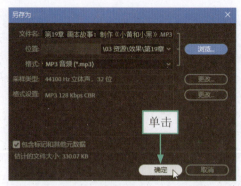

图19-11 单击"确定"按钮

19.2.3 图片合成画本视频

扫码看视频

将音频保存后，接下来需要将文字对应的图片导入剪映软件中，合成一个画本视频。下面介绍图片合成画本视频的操作方法。

STEP 01 打开剪映软件，单击"开始创作"按钮，如图19-12所示，即可进入视频编辑界面。

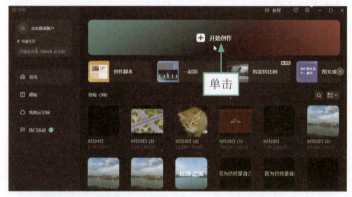

图19-12 单击"开始创作"按钮

STEP 02 在"媒体"功能区中，单击"导入"按钮，如图19-13所示。

STEP 03 弹出"请选择媒体资源"对话框，❶选择4张图片素材；❷单击"打开"按钮，如图19-14所示，导入图片素材至"媒体"功能区。

图19-13 单击"导入"按钮

图19-14 选择素材文件

STEP 04 在"媒体"功能区中,单击其中一张图片素材右下角的"添加到轨道"按钮 ⊕,如图19-15所示。

STEP 05 执行操作后,系统自动将所有图片素材添加到轨道,如图19-16所示。

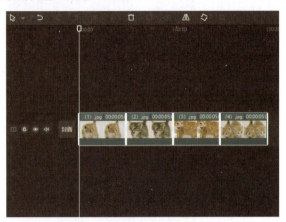

图19-15　单击"添加到轨道"按钮　　　　　　图19-16　将所有图片素材添加到轨道

STEP 06 在"播放器"面板中,单击"播放"按钮 ▷,如图19-17所示,即可将图片素材以视频形式播放。

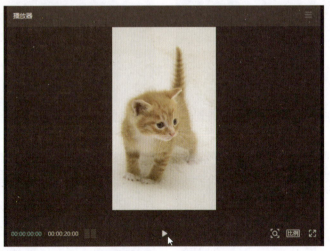

图19-17　单击"播放"按钮

19.2.4 为画本视频配音

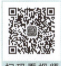
扫码看视频

将图片合成画本视频后,需要加入处理过的音频,并适当调整图片时长,使图片内容和文字内容一致。下面介绍为画本视频配音的操作方法。

STEP 01 在"媒体"功能区中,单击"导入"按钮,如图19-18所示。

STEP 02 弹出"请选择媒体资源"对话框,❶选择处理好的音频;❷单击"打开"按钮,如图19-19所示,导入音频至"媒体"功能区。

STEP 03 在"媒体"功能区中,单击音频右下角的"添加到轨道"按钮 ⊕,如图19-20所示。

STEP 04 执行操作后,即可将音频添加到轨道,如图19-21所示。

STEP 05 在轨道中,调整第2张图片的时长,使图片与音频内容对应,如图19-22所示。

STEP 06 在轨道中,调整第3张和第4张图片的时长,使图片与音频内容对应,如图19-23所示。

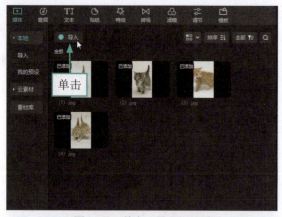

图19-18　单击"导入"按钮

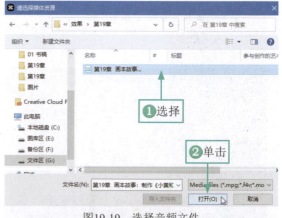

图19-19　选择音频文件

图19-20　单击"添加到轨道"按钮

图19-21　将音频添加到轨道

图19-22　调整第2张图片的时长

图19-23　调整第3张和第4张图片的时长

STEP 07 >>> 在"播放器"面板中，单击"播放"按钮▷，如图19-24所示，即可播放视频。

STEP 08 >>> 在视频编辑界面的右上方，单击"导出"按钮，如图19-25所示。

STEP 09 >>> 弹出"导出"对话框，❶设置文件标题和保存位置；❷选中"视频导出"复选框；❸单击"导出"按钮，如图19-26所示，设置文件的标题和保存位置，并设置视频导出的方式。

图19-24 单击"播放"按钮

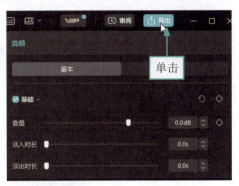

图19-25 单击"导出"按钮

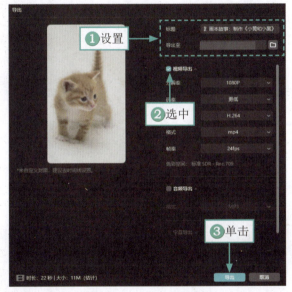

图19-26 "导出"对话框

STEP 10 执行操作后,在"导出"对话框的左下角将会显示导出进度,如图19-27所示。

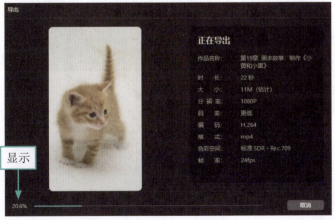

图19-27 显示导出进度

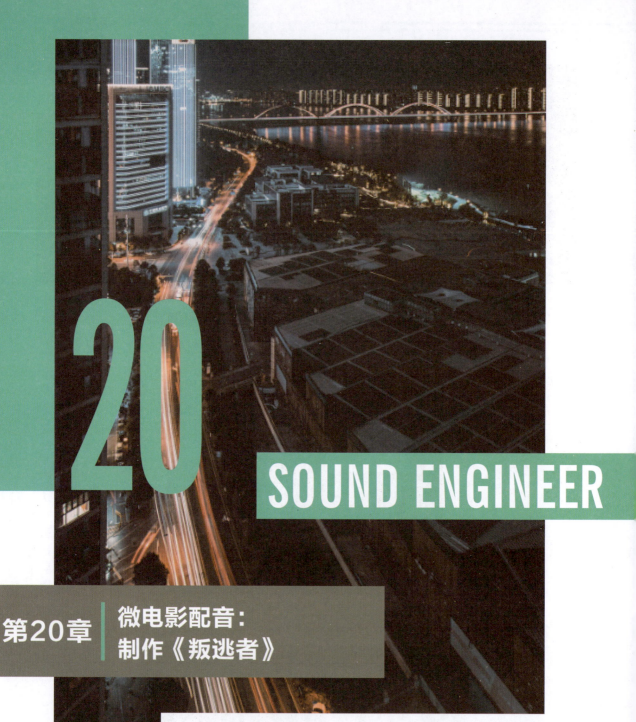

20 SOUND ENGINEER

第20章 | 微电影配音：制作《叛逃者》

微电影是指能够通过互联网新媒体平台传播30分钟以内的影片，适合在移动状态和短时休闲状态下观看，特别符合现在年轻人的口味。录制好小电影后，还需要进行后期的配音，这样制作的小电影才是完整的。本章将以微电影《叛逃者》配音为例，帮助读者了解和掌握为微电影配音的后期制作流程。

20.1 《叛逃者》效果展示

微电影时长较短，适合休闲时间过渡和娱乐，受到不少年轻人的喜爱。

在制作微电影配音《叛逃者》之前，首先来欣赏本案例的音频效果，并了解案例的学习目标、制作思路、知识讲解和要点讲堂。

20.1.1 效果欣赏

本案例制作的是微电影配音《叛逃者》，其音波效果如图20-1所示。

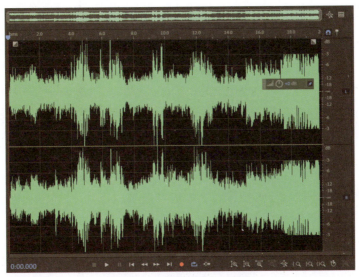

图20-1 《叛逃者》音波效果

20.1.2 学习目标

知识目标	掌握微电影配音《叛逃者》的制作方法
技能目标	（1）掌握导入微电影视频的操作方法 （2）掌握降噪并调高音量的操作方法 （3）掌握添加音乐并导出的操作方法 （4）掌握微电影与音频合成的操作方法
本章重点	导入微电影视频
本章难点	微电影与音频合成
视频时长	5分21秒

20.1.3 制作思路

在制作微电影配音《叛逃者》时，首先需要在Adobe Audition 2023软件中新建多轨混音文件，然后将微电影的视频文件导入到多轨编辑器中，接着需要对导入的音频进行降噪处理并调高音量，需要为音频添加背景音乐并导出保存，最后将微电影与音频合成输出即可。图20-2所示为本案例的制作思路。

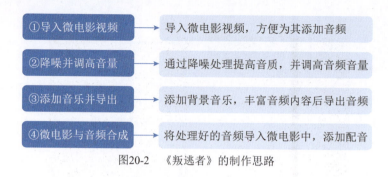

图20-2 《叛逃者》的制作思路

20.1.4 知识讲解

微电影是一种短篇电影形式，通常时长在几分钟到半小时之间。它以简洁、精练的叙事方式，通过有限的时间和空间来展现一个完整的故事情节。微电影具有短小精悍和创意突出的特点，它以短小的篇幅来表达故事，通过紧凑的叙事方式将情节展现出来，使观者在短时间内获得完整的观影体验。

微电影通常以独特的创意和故事情节吸引大众，通过独特的视角和表现手法来传达电影的主题和情感。相对于传统的长篇电影，微电影的制作成本较低，这使得更多的创作者有机会通过微电影来展示自己的才华和创意。

20.1.5 要点讲堂

在"播放器"面板中，可以查看添加至轨道中的素材；在"播放器"的左下角，将会显示素材的总时长；单击右下角的"比例"按钮，可以在弹出的列表框中选择合适的比例样式；单击右下角的"全屏"按钮■，即可全屏查看素材；单击"播放"按钮▶，即可在"播放器"面板中播放素材。

20.2 《叛逃者》制作流程

在Adobe Audition 2023工作界面中，可以为微电影添加画面配音、添加背景音乐等。本节以微电影配音《叛逃者》为例，介绍导入微电影视频、降噪并调高音量、添加音乐并导出和微电影与音频合成的操作方法，帮助大家掌握微电影后期配音的制作流程，为之后的微电影配音打下基础。

20.2.1 导入微电影视频

为微电影录制对话配音之前，首先需要新建多轨混音文件，然后将微电影的视频文件导入到多轨编辑器中。下面介绍导入微电影视频的操作方法。

扫码看视频

STEP 01 ▶▶ 在菜单栏中，选择"文件"|"新建"|"多轨会话"命令，弹出"新建多轨会话"对话框，在其中设置会话名称和文件夹位置，如图20-3所示。

STEP 02 ▶▶ 单击"确定"按钮，即可新建一个空白的多轨混音文件，如图20-4所示。

STEP 03 ▶▶ 在"文件"面板中，❶单击"导入文件"按钮■；❷导入微电影视频文件，如图20-5所示。

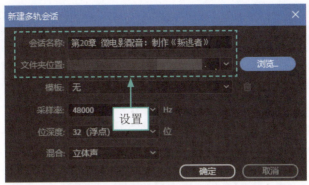

图20-3 设置会话名称和文件夹位置

图20-4 新建一个空白的多轨混音文件

图20-5 导入微电影视频文件

STEP 04 将视频文件拖曳至多轨编辑器中,此时会显示一条"视频引用"轨道,释放鼠标左键即可将视频添加到新增的轨道中,如图20-6所示。

STEP 05 选择轨道1中自动提取的音频,由于视频无背景音乐,因此提取出的音频无音波显示,按Delete键,将自动提取的音频删除,效果如图20-7所示。

STEP 06 单击"编辑器"窗口中的"播放"按钮▶,在"视频"面板中,可以查看微电影视频画面效果,如图20-8所示。

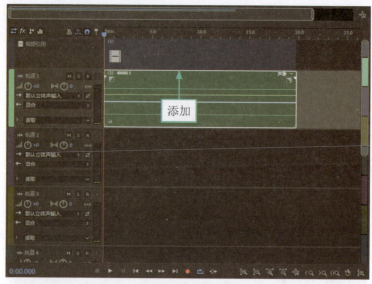

图20-6 将视频添加到新增的轨道中

图20-7 将自动提取的音频删除

图20-8 微电影视频画面效果

20.2.2 降噪并调高音量

扫码看视频

在录制音频过程中，由于环境、设备和自身等原因，音频中会出现杂音，这时我们需要对音频进行降噪处理，降噪处理后的音频音量会产生变化，可以根据自身需要调高音量。下面介绍降噪并调高音量的操作方法。

STEP 01 >>> 按Ctrl+I组合键，将录制好的语音旁白音频导入"文件"面板中，并拖曳音频至轨道1中，如图20-9所示。

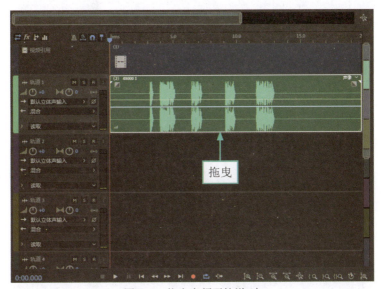

图20-9 拖曳音频至轨道1中

STEP 02 >>> 双击轨道1中的音频，切换至波形编辑器，选取"时间选择工具"，❶选择出现的噪音区间；❷在菜单栏中，选择"效果"|"降噪/恢复"|"捕捉噪声样本"命令，如图20-10所示，捕捉配音文件中的噪声样本信息。

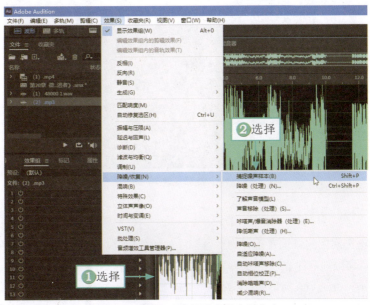

图20-10 选择"捕捉噪声样本"命令

STEP 03 按Ctrl＋A组合键，全选整段音频，在菜单栏中，选择"效果"|"降噪/恢复"|"降噪"命令，弹出"效果-降噪"对话框，各选项为默认设置，以开始捕捉的噪声样本为前提，单击"应用"按钮，如图20-11所示，即可为配音文件进行降噪。

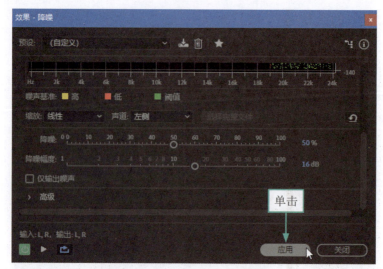

图20-11 "效果-降噪"对话框

STEP 04 在工具栏中，单击"多轨"按钮，返回多轨编辑器，在轨道1面板中，将"音量"调整为＋10，如图20-12所示，使音频音量增大。

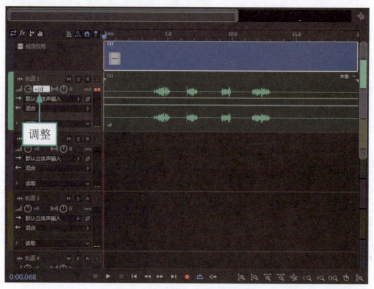

图20-12 调整"音量"参数

20.2.3 添加音乐并导出

选择一段与微电影匹配的背景音乐，为微电影添加配乐后，可以使微电影画面更具吸引力，然后就可以将处理好的音频导出保存。下面介绍添加音乐并导出的操作方法。

扫码看视频

STEP 01 按Ctrl＋I组合键，将背景音乐导入"文件"面板中，并拖曳背景音乐至轨道2中，如图20-13所示。在"编辑器"窗口中，单击"播放"按钮，即可播放音频，同时播放视频。

STEP 02 在菜单栏中，选择"文件"|"导出"|"多轨混音"|"整个会话"命令，弹出"导出多轨混音"对话框，❶设置文件名、位置和格式；❷单击"确定"按钮，如图20-14所示，即可将会话文件合成并导出为MP3文件。

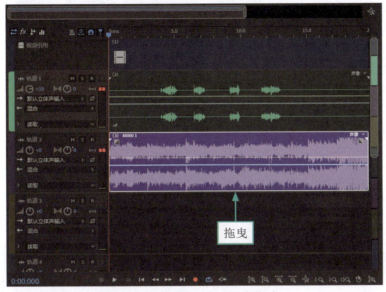

图20-13　拖曳背景音乐至轨道2中

图20-14　设置文件名、位置和格式

20.2.4　微电影与音频合成

在Adobe Audition 2023软件中导出的都是音频文件，因此我们需要借助其他软件将微电影和导出的音频文件进行合成。下面以剪映为例，介绍微电影与音频合成的操作方法。

扫码看视频

STEP 01 打开剪映软件，单击"开始创作"按钮，如图20-15所示，即可进入视频编辑界面。

图20-15　单击"开始创作"按钮

STEP 02 在"媒体"功能区中,单击"导入"按钮,弹出"请选择媒体资源"对话框,❶选择视频素材;❷单击"打开"按钮,如图20-16所示,导入视频素材至"媒体"功能区。

STEP 03 在"媒体"功能区中,单击视频素材右下角的"添加到轨道"按钮 ,如图20-17所示,将视频素材添加到轨道。

图20-16　选择视频素材文件

图20-17　单击"添加到轨道"按钮

STEP 04 使用同样的方法,将上一节导出的音频添加到轨道,如图20-18所示。

STEP 05 在"播放器"面板中,单击"播放"按钮 ,如图20-19所示,即可播放视频,最后导出保存视频。

图20-18　将音频添加到轨道

图20-19　单击"播放"按钮